Όπως πετάει ο γλάρος As the seagull flies

Κεφαλονιά · Ιθάκη
Cephalonia · Ithaca

ΕΚΔΟΣΕΙΣ ΑΝΑΒΑΣΗ

ΑΘΗΝΑ 2010

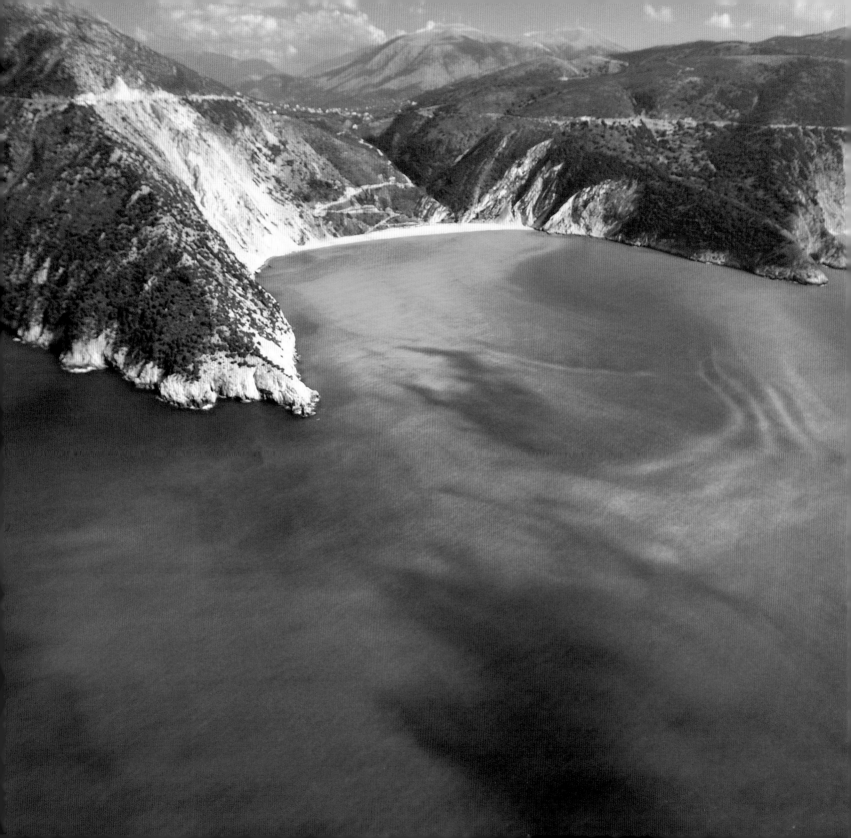

Πετώντας πάνω από τα δέντρα, τα βράχια, τις σκιές, βλέπαμε τοπία να γλυστρούν με μεγάλες δρασκελιές.

Με την ελευθερία του γλάρου, η συντεταγμένη ροή του χώρου έδωσε τη θέση της στην ποίηση του τοπίου και η γεωγραφία έγινε μια συνεχής εναλλαγή ανάμεσα σε μεγαλειώδη πανοράματα και μικρές λεπτομέρειες με παράξενες χροιές.

Flying over the trees, the rocks and the shadows, we watched the scenery gliding by and striding along.

Through the freedom of the seagull, the co ordinated flow of space gave way to the poetry of the landscape and geography turned into a constant shift between monumental vistas and details with eerie shades.

Το παιχνίδισμα του ανέμου με τη θάλασσα δημιουργεί ανεπανάληπτες στιγμές χρωματικού αναγλύφου στα νερά του Μύρτου

The playful wind creates unique moments of colourful relief to the waters on Myrtos bay

4

~ ΚΕΦΑΛΟΝΙΑ ΚΑΙ ΙΘΑΚΗ ~

Οι «Κεφαλληνιακές Νήσοι» όπως ονομάζει την Ιθάκη και την Κεφαλονιά ο γεωγράφος τους, ο Ιωσήφ Παρτς, προτείνουν μια νησιωτική συμπύκνωση της Μεσογείου και της ιστορίας της, της ιδιότυπης ανάπτυξης του πολιτισμού στο αβέβαιο όριο ανάμεσα στη θάλασσα και την ξηρά. Πατρίδα του Οδυσσέα, προορισμός του ταξιδιού που ορίζει το παράτολμο ξεκίνημα του δυτικού πολιτισμού, στα δυο νησιά έχουν αφήσει τα σημάδια τους όλοι οι πρωταγωνιστές της ιστορίας της Μεσογείου: Νεκροπόλεις και βασιλικοί τάφοι των Μυκηναίων, αρχαϊκοί ναοί, κλασσικές και ελληνιστικές ακροπόλεις, ρωμαϊκές επαύλεις, βυζαντινά και φράγκικα κάστρα, βενετσιάνικες γέφυρες, εκκλησίες και μοναστήρια, βρετανικό οδικό δίκτυο, μνημεία της ορθοδοξίας και νεοκλασικά αρχιτεκτονήματα. Πέρα από τα ορατά ίχνη, τα ονόματα των

τόπων του νησιού συγκρατούν αποσπασματικά την ιστορική μνήμη. Η Μονή Ταφιού στο δυτικό άκρο της Κεφαλονιάς μνημονεύει τους Ταφίους ή Τηλεβόες, παλαιούς κατοίκους των νησιών, που εκδίωξαν οι πρώτοι Αθηναίοι άποικοι. Η αρχαία Κράνη και οι Πρόνοι μπορεί να έχουν λησμονηθεί, ωστόσο η Παληκή μνημονεύει ακόμη τους αρχαίους Παλέες και η Σάμη κρατά πάντα την αρχαία ονομασία της. Η μονή Θεμάτων συγκρατεί μνήμες βυζαντινές ενώ η μονή Σισίων υπενθυμίζει το πέρασμα του Αγίου Φραγκίσκου της Ασίζης από τα νησιά·η Αγία Ιερουσαλήμ το πέρασμα των σταυροφόρων·το Φισκάρδο τον τελευταίο σταθμό του «Διαβόλου», του ανηλεούς Νορμανδού βασιλιά Ροβέρτου Γισκάρδου, που απεβίωσε εκεί στα 1086.

Στην Ιθάκη και την Κεφαλονιά μπορεί κανείς να αναγνωρίσει και την σύνοψη του μεσογειακού νησιωτισμού. Κυρίως ως προς τους ξεχωριστούς τρόπους με τους οποίους οι ανθρώπινες μικροκοινωνίες ενσαρκώνονται στο νησιωτικό τοπίο, διαμορφώνονται σε σχέση με αυτό και με τη συνεχή δράση τους το διαμορφώνουν με τη σειρά τους. Η φύση των νησιών και η ζωή των κατοίκων τους ορίζονται από τη συνεχή διαπάλη ανάμεσα στη μεγάλη θάλασσα και τη μικρή στεριά. Διαβρωμένα από τη θάλασσα, τον αέρα και τους συνεχείς σεισμούς, τα νησιά ορίζονται από μια κατακερματισμένη ακτογραμμή: η ξηρά συχνά κατακρημνίζεται στη θάλασσα, λειαίνεται σε χερσονήσους και ακρωτήρια ενώ η θάλασσα εισχωρεί στην ξηρά με βαθείς συνεχόμενους κόλπους που απολήγουν σε αβαθείς λιμνοθάλασσες. Ισθμοί, πορθμοί και παράκτιες νησίδες εντείνουν τον κερματισμό των ακτών. Η διαρκής ένταση ανάμεσα στη θάλασσα και την ξηρά εκφράζεται εμβληματικά σε εξαιρετικά φυσικά φαινόμενα, που παίρνουν διαστάσεις φυσικών θρύλων στις τοπικές παραδόσεις, όπως οι συνδεδεμένοι καρστικοί σχηματισμοί

στις Καταβόθρες έξω από το Αργοστόλι και στην υπόγεια λίμνη Μελισσάνη έξω από τη Σάμη: η θάλασσα χύνεται στη στεριά στα δυτικά του νησιού και αναβλύζει πάλι στα ανατολικά. Ή, ακόμη, η Κουνόπετρα, ο μεγάλος παραθαλάσσιος βράχος στην νότια απόληξη της Παλικής, ο οποίος βρισκόταν έως τους σεισμούς του 1953 σε διαρκή παλινδρομική κίνηση. Μετά τους σεισμούς, ο κλυδωνισμός της Κουνόπετρας συνεχίζεται ακόμη, ωστόσο είναι πια ανεπαίσθητος.

Η κατακερματισμένη ακτογραμμή περιβάλει μια ενδοχώρα με έντονο εδαφικό διαμελισμό. Ο αρχαίος Αίνος το Μεγάλο Βουνό, με τις προεκτάσεις του συγκροτεί τη ραχοκοκαλιά της Κεφαλονιάς, όπως το αρχαίο Νήριτο με το Μεροβίγλι, τη ραχοκοκαλιά της Ιθάκης. Στις παρυφές τους διαμορφώνονται κοιλάδες και μικροί εύφοροι κάμποι. Εκεί αναπτύχθηκαν κυρίως οι αγροτικές κοινωνίες των νησιών, που ζουν από την κτηνοτροφία και την καλλιέργεια των αναγκαίων σιτηρών, της ελιάς και του αμπελιού, τη μελισσοκομία. Ο πληθυσμός της Κεφαλονιάς και της Ιθάκης είναι διάσπαρτος σε πολλά μικρά χωριά με αραιή συνήθως δόμηση. Οι κάτοικοι είναι κυρίως αγρότες που εγκαθίστανται στους κάμπους και στην ημιορεινή νησιωτική ενδοχώρα. Οι εγκαταστάσεις τους ακολουθούν το οικογενειακό πρότυπο της φάρας, και τα χωριά παίρνουν το όνομα της οικογένειας που κατοικεί σε αυτά και καλλιεργεί τις περιορισμένες γύρω εκτάσεις. Οι νησιώτες φροντίζουν διαρκώς τη γη και με το πέρασμα των αιώνων αλλάζουν το τοπίο, διαμορφώνοντάς το στα μέτρα των αναγκών τους. Διαδοχικές γενιές χτίζουν και συντηρούν αλλεπάλληλους αναβαθμούς, πεζούλες που διασώζουν από τη αιολική διάβρωση και τις πολλές βροχές τα ολιγοστά χώματα. Οι πολλές βροχοπτώσεις συντηρούν ωστόσο μια κατά τόπους πλούσια βλάστηση, όπως το δάσος των μαύρων ελάτων του Αίνου, ή και μεγάλους ελαιώνες. Ακόμη και οι βραχώδεις περιοχές των νησιών καλύπτονται συχνά από πυκνές θαμνώδεις βαλανιδιές, που τα κατσίκια δεν αφήνουν να αναπτυχθούν σε δέντρα.

Οι διάσπαρτες αγροτικές εγκαταστάσεις και η απουσία αστικών κέντρων και φεουδαρχικών δομών, έστω και υποτυπώδους μορφής αποτελεί ένα από τα κεντρικά χαρακτηριστικά της κοινωνίας των δύο νησιών. Το διοικητικό κέντρο από τα βυζαντινά χρόνια έως τα μέσα του 18ου αιώνα ήταν εντός των τειχών του μικρού κάστρου του Αγίου Γεωργίου, που ελέγχει από ένα ύψωμα 315 μέτρων τις καλλιέργειες του κάμπου του Αργοστολιού και της Λιβαθούς. Ο προστάτης τους, ο Άγιος Γεράσιμος, έπηλυς γόνος της βυζαντινής οικογένειας των Νοταράδων από την Πελοπόννησο, είναι κι αυτός αγροτικός άγιος, σε αντίθεση με τους αστούς αγίους που λατρεύονται στα άλλα νησιά του Ιονίου. Το μοναστήρι με το σκήνωμά του δεσπόζει μοναχικό στην έρημη από κτίσματα, εύφορη κοιλάδα των Ομαλών, περιστοιχισμένο από τα πολλά πηγάδια του.

Οι πόλεις, κυρίως το Αργοστόλι και το Ληξούρι, θα εμφανιστούν αργά, μετά την ένταξη των νησιών στη βενετική κυριαρχία, στις αρχές του 16ου αιώνα. Στην αρχή θα είναι μικρές σειρές παραθαλάσσιων οικημάτων κυρίως αποθηκών, και θα εξελιχθούν σε αστικά κέντρα από τον 18ο αιώνα μετά, για να επιδοθούν σε έναν διαρκή μεταξύ τους ανταγωνισμό, με κωμικές συνήθως εκδηλώσεις. Για τη διαμόρφωση των αστικών κέντρων καθοριστική είναι η αύξηση του πληθυσμού και η ανεπάρκεια των γαιών, καθώς και η ανάπτυξη των δικτύων επικοινωνίας, τόσο των ναυτικών όσο και των χερσαίων, που δημιούργησε μια δραστήρια τάξη εμπορευόμενων ναυτικών στην Κεφαλονιά και την Ιθάκη. Τα δίκτυα αυτά θα αναδείξουν τα νησιά σε σημαντικούς ναυτότοπους: θα δημιουργήσουν πολλούς μικρούς και λιγότερους ισχυρούς εφοπλιστικούς οίκους και θα συγκροτήσουν μια αναγνωρίσιμη εμπορευόμενη και ναυτική διασπορά παγκόσμιας εμβέλειας. Η διασπορά αυτή θα συντηρήσει εξάλλου μια διανόηση αναθρεμμένη στη δύση, που θα φέρει στα νησιά κοντά στον πλούτο, ιδέες, επιστημονικές γνώσεις και πολλή τοπική υπερηφάνεια. Τα ιδιότυπα αυτά χαρακτηριστικά συνοψίζονται, ως συνήθως, στα τοπικά στερεότυπα. Αυτά θέλουν τους κατοίκους των νησιών, της Κεφαλονιάς ιδίως, ιδιόρρυθμους έως και εκκεντρικούς, πολυμήχανους, οξύθυμους και βλάσφημους. Ίσως αυτός να είναι ένας πρόχειρος και γενικευτικός τρόπος για να περιγράψει κανείς αυτούς τους νησιώτες, που με ατομικά μόνον ερείσματα μπορούν και κερδίζουν ταυτόχρονα στο νησί τους και τον κόσμο.

Γιώργος Τόλιας,
διευθυντής ερευνών στο Εθνικό Ίδρυμα Ερευνών

~ CEPHALONIA and ITHACA ~

The "Cephalonian Islands" as Ithaca and Cephalonia are defined by the geographer Joseph Parts', suggest an insular archetype of Mediterranean history. The homeland of Ulysses and the destination of the journey mark the daring outset of western civilization, whereby the two islands have retained the traces of all the successive protagonists in the history of the Mediterranean: Mycenaean necropolis and royal tombs, archaic temples, classical and Hellenistic acropolis, Roman villas, Byzantine and Frankish castles, Venetian bridges, churches and monasteries, British roads, Orthodox monuments and neo-classical buildings. Beyond the visible traces, the place-names retain fragments of the islands historical memory. The Taphiou Monastery on the western edge of Cephalonia reminds us of the Taphioi or Televoes, the old inhabitants of the islands that the first Athenian colonists drove way. Ancient Krani and the Pronoi may have been forgotten, however Paliki still reminishes the ancient Palees, and Sami has always retained its ancient name. The Themata monastery evokes the Byzantine Thema of Cephalonia while the Sision monastery recalls the passing of St. Francis of Assisi through the islands; Holy Jerusalem suggests the passing of the crusaders and Fiskardo the last stop by the "Devil", the ruthless Norman king Robert Guiscard, who died there in 1086.

On Ithaca and Cephalonia one can also recognise an archetype of the Mediterranean natural and human landscape, the growth of civilization at the disputed fringes between the sea and the land. The nature of the islands and the life of their residents are defined by the constant struggle between the vast sea and the scarce land. Eroded by the sea, the wind and the frequent earthquakes, the islands are delimited by a fragmented shore line: the shore often precipitates abruptly into the sea where it is shaped into peninsulas and lengthy capes while the sea invades the shore with deep successive gulfs that lead to shallow lagoons. Isthmuses, straits and coastal islets emphasize the fractured shore line. The continual tension between the sea and the land is emblematically expressed through exceptional natural phenomena, which take on the dimensions of natu-

ARKOUDHI ISL.

ATOKOS ISL.

Aghios Ioannis Cape (Douri)

Cape Dafnoudi

Nirito 809 m.

Aetos Bay

Erisos

ITHACA ISL.

Vathi

Cape Atheras

Myrtos Bay

Pilaros

Aghios Andreas Cape

Sami Bay

Thinia

Samos

Sami

Livadi Bay

Paliki

Omala

Lixouri

Pirghi Arakli

Poros

Enos 1627 m.

Argostoli

Cape Kapri

Ikosimia

Cape Akrotiri

Livatho

Elios

Skala

Skala

CEPHALONIA ISL.

Lourdha Bay

Cape Liakas

Cape Mounta

ral legends in the local traditions, such as the linked karstic formations at Katavothres near Argostoli and the cavernous lake Melissani near Sami: the sea water flows in underground canals from the west of the island and resurfaces in the east. Another legendary natural phenomenon is Kounopetra, the huge rock at the southern end of Paliki, which until the 1953 earthquakes was in continual palindrome motion. The rhythmical swinging of Kounopetra has continued after the earthquakes, however it is now negligible.

The fractured shoreline delimits an unevenly fragmented territory. Ancient Ainos, the Great Mountain with its extensions forms the spine of Cephalonia, just as ancient Nirito with Merovigli forms the spine of Ithaca. Small plains and fertile valleys have formed at their fringes. This is where the rural communities on the islands have developed, which live off cattle and the harvested crops from the staple cereals and olive tree, vines and apiculture. The population on Cephalonia and Ithaca is spread out through many small villages which are usually sparsely built. The residents are mostly cattle-breeders and farmers that have settled in the valleys and the semi-mountainous inland. Their settlements follow the clan family model, and the villages are named after the family residing there and cultivating the restricted surrounding areas. The islanders continually care for the land and through time alter the landscape, transforming it to their needs. Successive generations have built and maintained multiple terraces that give a stepped appearance to the land, in order to preserve the sparse soil from the winds and the copious rain. The high precipitations however preserve the rich local vegetation, such as the black fir tree forest at Ainos, or the large olive groves. Even the rocky regions on the islands are often covered by dense bushy oaks, which the goats keep from developing into trees.

The scattered rural settlements and the absence of urban centres and feudal structures, even of a rudimentary form are one of the central features of society on the two islands. The administrative centre from Byzantine times until the mid 18th century was within the walls of the small castle of St. George that controlled the harbours and the fertile planes in Argostoli and Livatho from its heights. The patron saint of the islands, St. Gerasimos, a descendant of the Notaras Byzantine family from the Peloponnese, is also a rural saint, in contrast to the urban saints that are venerated on the other Ionian Islands. The monastery with his relics solitarily dominates the fertile valley of Omala, which is devoid of buildings and is surrounded by its many wells.

The cities, especially Argostoli and Lixouri appeared much later, after the islands had come under Venetian rule in the early 16th century. In the beginning they were a series of seaside buildings, merely warehouses, which had developed into urban centres by the 18th century. Since then they have been devoted to a perennial competition, with often hilarious expressions. The formation of urban centres on the islands is a result of the population increase, the lack of tillable lands, as well as the development of communication networks, both by sea and by land, which created an entrepreneurial class of trading seamen on Cephalonia and Ithaca. It is these networks that elevated the islands into significant shipping areas: they created many small and less powerful shipping firms and constituted a recognisable trading and shipping diaspora of a worldwide range. This diaspora would furthermore sustain an intellectual class educated in the West, which would bring the islands close to wealth, ideas and scientific knowledge as well as a great deal of local pride. These original features are usually summarised as local stereotypes. According to them, the inhabitants of the islands, especially on Cephalonia, are unconventional if not eccentric, resourceful, pugnacious and even blasphemers. Perhaps this is a crude and general way for one to describe these islanders, who with just personal resources can at once gain their island and the world.

George Tolias,
research director at the National Hellenic Research Foundation

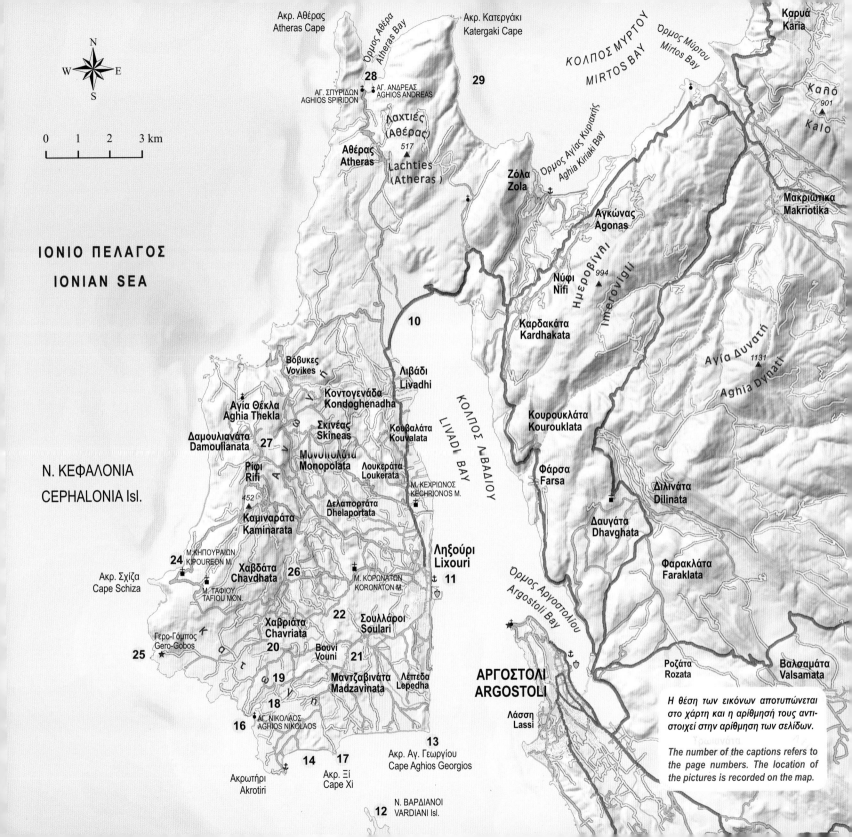

Ακρ. Αθέρας
Atheras Cape

Όρμος Αθέρα
Atheras Bay

Ακρ. Κατεργάκι
Katergaki Cape

Καρυά
Karia

ΚΟΛΠΟΣ ΜΥΡΤΟΥ
Mirtos Bay

Όρμος Μύρτου
Mirtos Bay

28

ΑΓ. ΣΠΥΡΙΔΩΝ
AGHIOS SPIRIDON

ΑΓ. ΑΝΔΡΕΑΣ
AGHIOS ANDREAS

29

Καλό
Kalo
901

Λαχτιές
(Αθέρας)
Lachties
(Atheras)

Αθέρας
Atheras

517

Ζόλα
Zola

Όρμος Αγίας Κυριακής
Aghia Kiriaki Bay

Αγκώνας
Agonas

Μακριώτικα
Makriotika

ΙΟΝΙΟ ΠΕΛΑΓΟΣ
IONIAN SEA

Νύφι
Nifi
994

Ημεροβίγλι
Imerovigli

10

Βόβυκες
Vovikes

Λιβάδι
Livadhi

Καρδακάτα
Kardhakata

Αγία Δυνατή
Aghia Dynati
1131

Κοντογενάδα
Kondoghenadha

Αγία Θέκλα
Aghia Thekla

Σκινέας
Skineas

Κουβαλάτα
Kouvalata

ΚΟΛΠΟΣ ΛΙΒΑΔΙΟΥ
LIVADI BAY

Κουρουκλάτα
Kourouklata

Ν. ΚΕΦΑΛΟΝΙΑ
CEPHALONIA Isl.

Δαμουλιανάτα
Damoulianata

27

Μονοπωλάτα
Monopolata

Λουκεράτα
Loukerata

Φάρσα
Farsa

Διλινάτα
Dilinata

Ρίφι
Rifi

452

Δελαπορτάτα
Dhelaportata

Μ. ΚΕΧΡΙΩΝΟΣ
KECHRIONOS M.

Δαυγάτα
Dhavghata

Καμιναράτα
Kaminarata

24

Μ.ΚΗΠΟΥΡΑΙΩΝ
KIPOUREON M.

Χαβδάτα
Chavdhata

26

Μ. ΚΟΡΩΝΑΤΩΝ
KORONATON M.

Ληξούρι
Lixouri

11

Φαρακλάτα
Faraklata

Ακρ. Σχίζα
Cape Schiza

Μ. ΤΑΦΙΟΥ
TAFIOU ΜΟΝ.

22

Σουλλάροι
Soulari

Όρμος Αργοστολίου
Argostoli Bay

Γερο-Γόμπος
Gero-Gobos

Χαβριάτα
Chavriata

20

Βουνί
Vouni

21

ΑΡΓΟΣΤΟΛΙ
ARGOSTOLI

Ροζάτα
Rozata

Βαλσαμάτα
Valsamata

25

19

Μαντζαβινάτα
Madzavinata

Λέπεδα
Lepedha

18

ΑΓ. ΝΙΚΟΛΑΟΣ
AGHIOS NIKOLAOS

Λάσση
Lassi

16

13

Ακρ. Αγ. Γεωργίου
Cape Aghios Georgios

Ακρωτήρι
Akrotiri

14

17

Ακρ. Ξί
Cape Xi

Η θέση των εικόνων αποτυπώνεται
στο χάρτη και η αρίθμησή τους αντι-
στοιχεί στην αρίθμηση των σελίδων.

The number of the captions refers to
the page numbers. The location of
the pictures is recorded on the map.

12

Ν. ΒΑΡΔΙΑΝΟΙ
VARDIANI Isl.

0 1 2 3 km

Η περιοχή της επαρχίας Πάλης
ή χερσόνησος Παληκή

Η χερσόνησος της Παληκής χωρίζεται από το υπόλοιπο νησί με ισθμό που εκτείνεται ανάμεσα στον όρμο της Αγίας Κυριακής και το μυχό του Κόλπου του Λιβαδιού. Το όνομα της περιοχής έχει τις ρίζες του στην αρχαία πόλη Πάλη (όνομα που ήταν δηλωτικό εύφορου εδάφους), η οποία βρισκόταν 1,5 χλμ βόρεια της σημερινής, πάνω σε μικρό παραθαλάσσιο ύψωμα. Η σημερινή πρωτεύουσα της επαρχίας, βρίσκεται στην άκρη της πιο εύφορης πεδιάδας του νησιού. Το παραθαλάσσιο Ληξούρι συγκροτήθηκε κάπου στον 16-17ο αιώνα και από τότε ανταγωνίζεται το Αργοστόλι για τα πρωτεία στο νησί. Ελλείψει φυσικού λιμένος, οι Ληξουριώτες κατασκεύασαν μεγάλο λιμενοβραχίονα και με εκβάθυνση έκαναν το λιμάνι τους προσιτό στα μεγάλα πλοία. Οι υπόλοιποι οικισμοί της Παληκής είναι μικροί, ιδρυμένοι στα χρόνια ακμής της πειρατείας, σε θέσεις εσωτερικές, κρυπτικές ή φυσικά οχυρές.

Το ασβεστολιθικό βουνό Αθέρας (ψηλότερη κορυφή Λαχτιές, 517 μ.) καταλαμβάνει το βόρειο μέρος της χερσονήσου. Το μικρό ομώνυμο χωριό Αθέρας, το μοναδικό στην βόρεια Παληκής, ησυχάζει στη βάση της κορυφής. Η ορεινή ραχοκοκκαλιά της χερσονήσου συνεχίζει νοτιότερα με το βουνό της Αγίας Θέκλας, στην ανατολική πλευρά του οποίου συσπειρώνονται οι περισσότεροι οικισμοί. Νοτιότερα ξεδιπλώνεται μιά ζώνη με αργίλους και μάργες, αδιάβροχα πετρώματα που δημιουργούν ένα κυματιστό τοπίο, προϊόν της διάβρωσης. Οι οικισμοί στα βόρεια και το κέντρο της χερσονήσου (περιοχή Ανωγής) έχουν καθαρά κτηνοτροφικό προσανατολισμό ενώ οι νοτιότεροι (περιοχή Κατωγής) έχουν αρκετές καλλιεργούμενες εκτάσεις με κηπευτικά, ελιές και αμπέλια. Η τουριστική υποδομή συγκεντρώνεται στο Ληξούρι και τις νοτιοανατολικές παραλίες.

Οι ακτές της βόρειας και δυτικής πλευράς είναι απόκρημνες, με τους όρμους του Αθέρα και της Ορθολιθιάς (Πετανοί) να προσφέρουν αναπάντεχα, αγκυροβόλια και παραλίες. Στα νοτιοδυτικά η ακτή είναι ομαλή αλλά ως επί το πλείστον βραχώδης ενώ στα νότια και ανατολικά είναι στο μεγαλύτερο μέρος της αμμώδης.

The Palis province region
or the Paliki peninsula

The Paliki peninsula is connected to the rest of the island by an isthmus that extends between Aghia Kyriaki bay and the cove of Livadi Bay. The region derives its name from the ancient city of Pali (a name that is suggestive of fertile ground), which is 1.5 km to the north of the present day city, on a minor seaside hill. The present day capital of the province is situated on the edge of the island's most fertile plain. Seaside Lixouri was settled at some time in the 16th – 17th century and has since then competed with Argostoli for primacy on the island. Due to the lack of a natural harbour the inhabitants at Lixouri constructed a large breakwater and through dredging have made their port accessible to large ships. The other villages on Paliki are small, and were established during piracy's heyday at locations that were inland, concealed or natural fortifications.

Mt. Atheras made of limestone, with its highest peak Lahties at 517 metres, occupies the northern part of the peninsula. Atheras, the small village of the same name and the only one on northern Paliki, rests at the base of the peak. The mountainous spine of the peninsula continues in a southerly direction with Mt. Aghia Thekla. Most of the villages in Paliki are concentrated on its eastern side. To the south unfolds a zone with clays and marls, impermeable rocks that have created an undulating landscape, which is the result of erosion. The villages to the north and the centre of the peninsula (Anogi region) have a clear stock breeding orientation while further south (Katogi region) there are many cultivated areas with market garden vegetables, olive trees and vines. The tourist facilities are concentrated at Lixouri and the south eastern beaches.

The shores on the northern and western side are precipitous with the bays at Athera and Ortholithia (Petanoi) offering unexpected anchorage and beaches. The shore to the south west is even but predominantly rocky while to the south and the east the greater part is sandy.

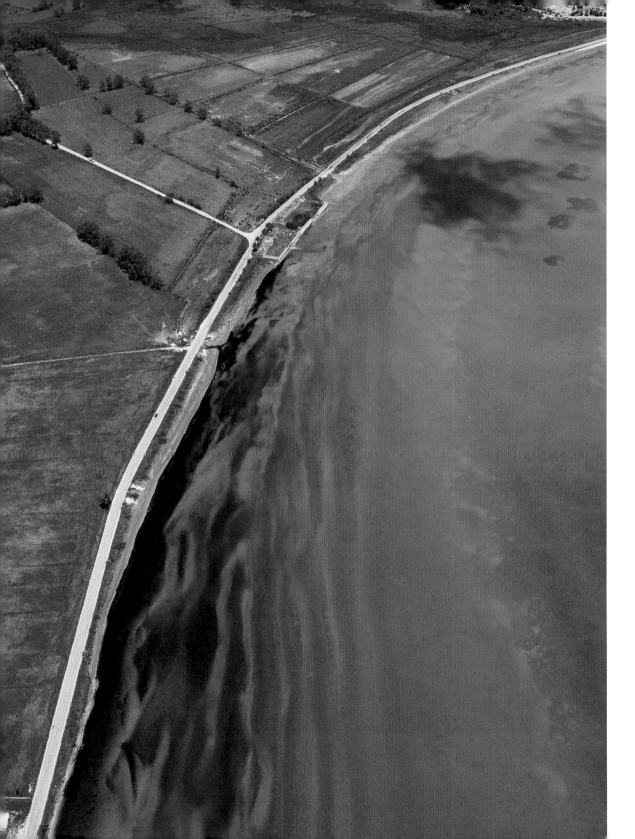

Η αβέβαιη μετάβαση από τη στεριά στη θάλασσα, στο μυχό του κόλπου του Λιβαδιού

The uncertain transition from shore to sea in the Livadi bay cove

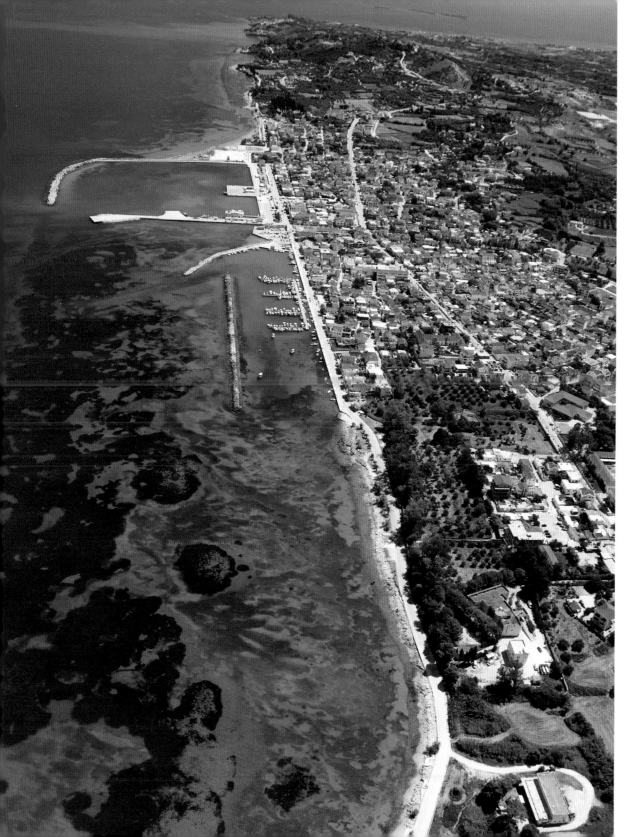

Το Ληξούρι παρατάσσει τους ορθογωνισμένους δρόμους του κατά μήκος της ακτής, ανάμεσα στον εύφορο κάμπο και το λιμάνι που εξασφαλίζει την τακτική σύνδεση με το Αργοστόλι

Lixouri expands its rectangular roads along the length of the sea shore between the fertile valley and the port that ensures a regular connection with Argostoli

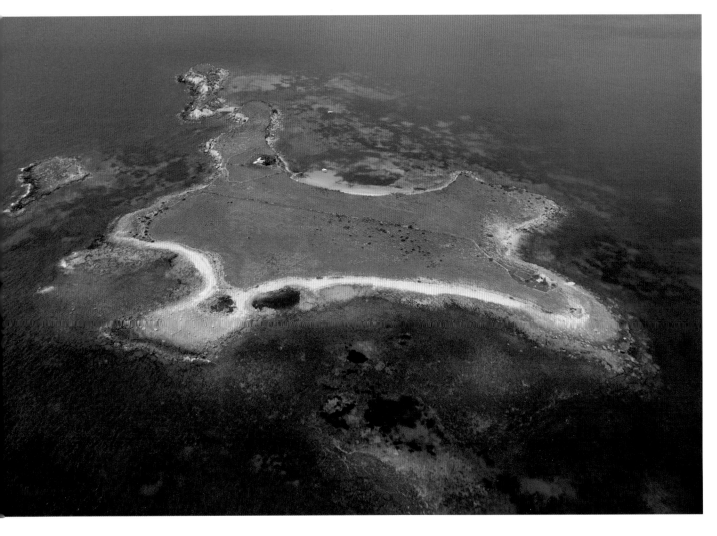

Η νησίδα Βαρδιάνοι, εποπτεύει την είσοδο του κόλπου του Αργοστολίου. Ο μεγάλος φάρος που υπήρχε εκεί μέχρι τους σεισμούς του 1953, έχει αντικατασταθεί σήμερα απο μικρότερο φανάρι

Vardiani islet monitors the entry to Argostoli bay. The large lighthouse that was there before the 1953 earthquakes has now been replaced by a smaller light

σελ. 13: Το ακρωτήρι του Αγίου Γεωργίου, στο νότιο άκρο της Παληκής, προεκτείνουν νοητά οι ύφαλοι Καλαφάτη

p. 13: The Kalafati reefs extend Aghios Georgios cape as an imaginary line on the south edge of Paliki

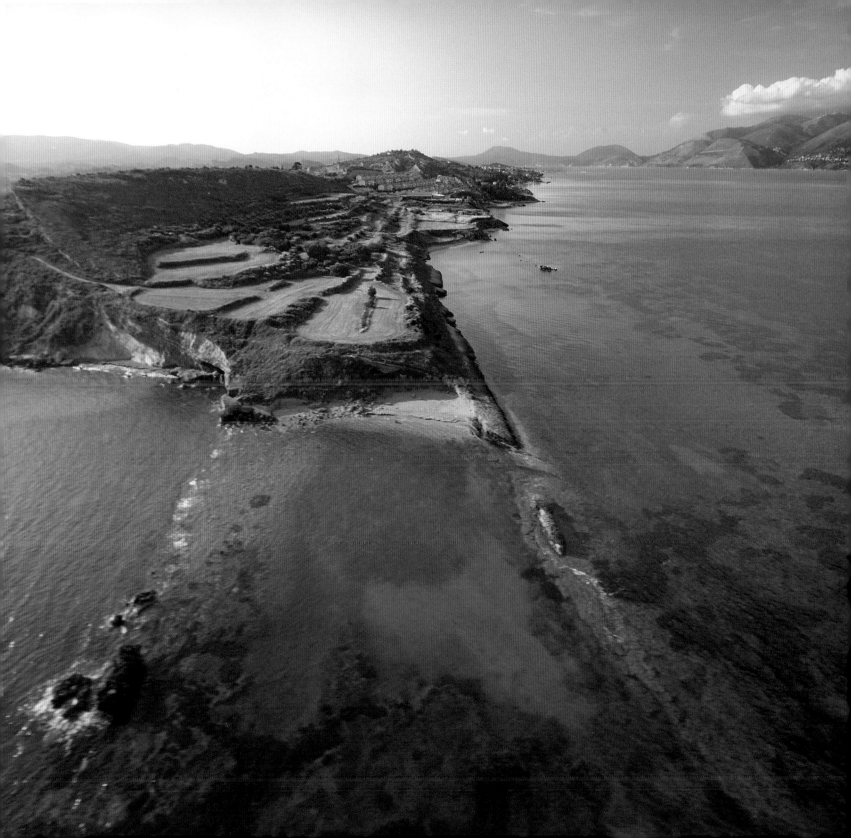

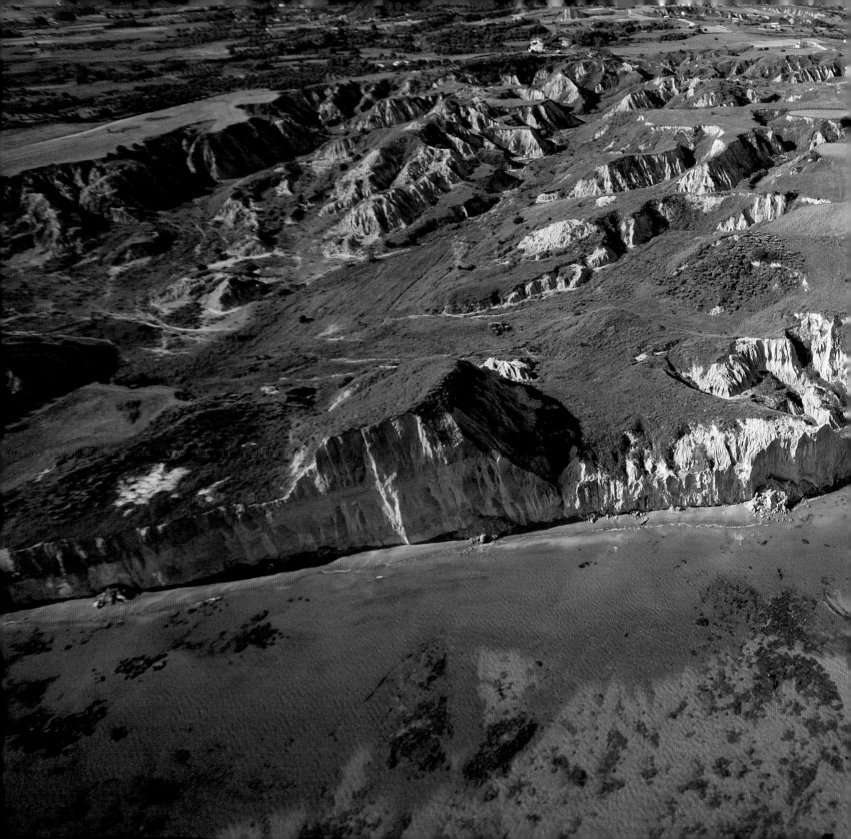

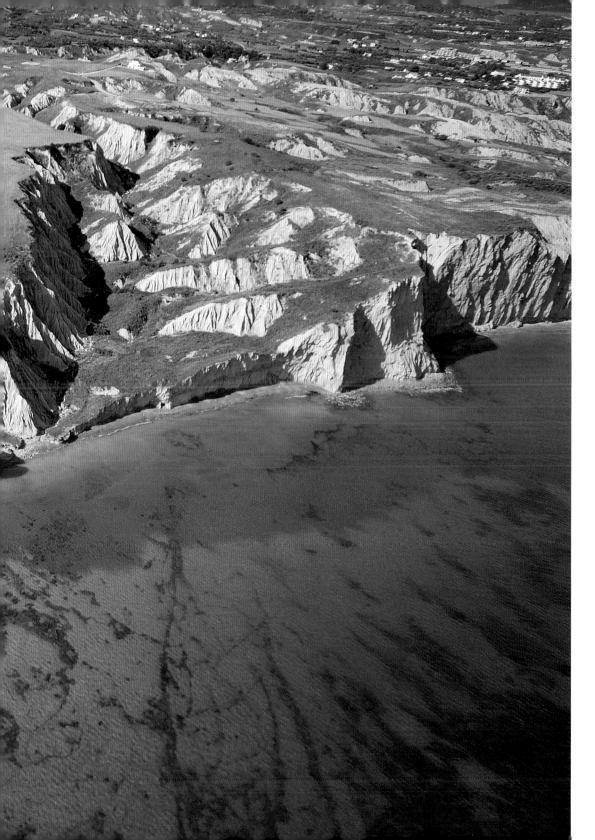

*Το εξωτικό Ξι, μιά μακριά πα-
ραλία με γκρεμούς από λευκή
άργιλο και μαλακή κόκκινη
άμμο*

*Exotic Xi is a long beach with
cliffs composed of white clay
and soft red sand*

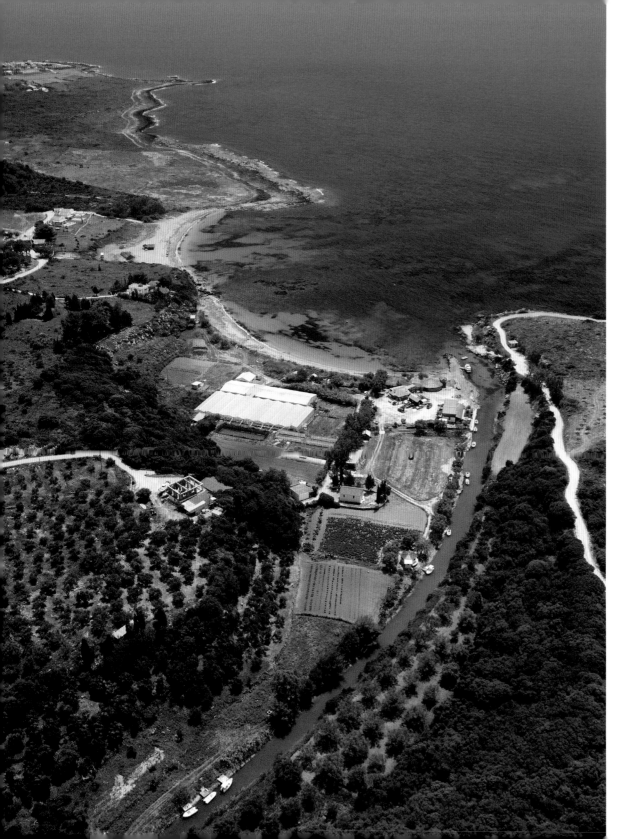

Η παραλία του Αγίου
Νικολάου, στη ΝΔ Παληκή

Aghios Nikolaos beach at
SW Paliki

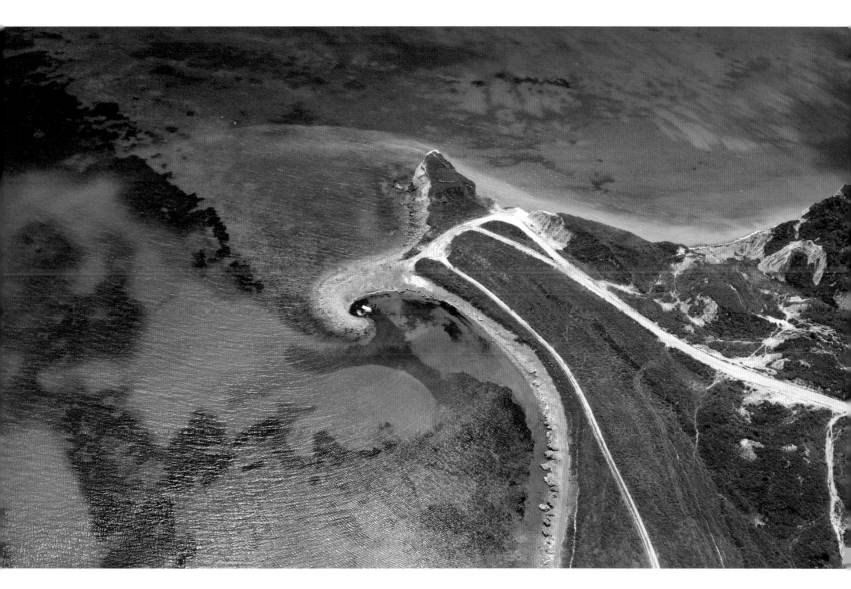

Το ακρωτήρι Ξι / Cape Xi

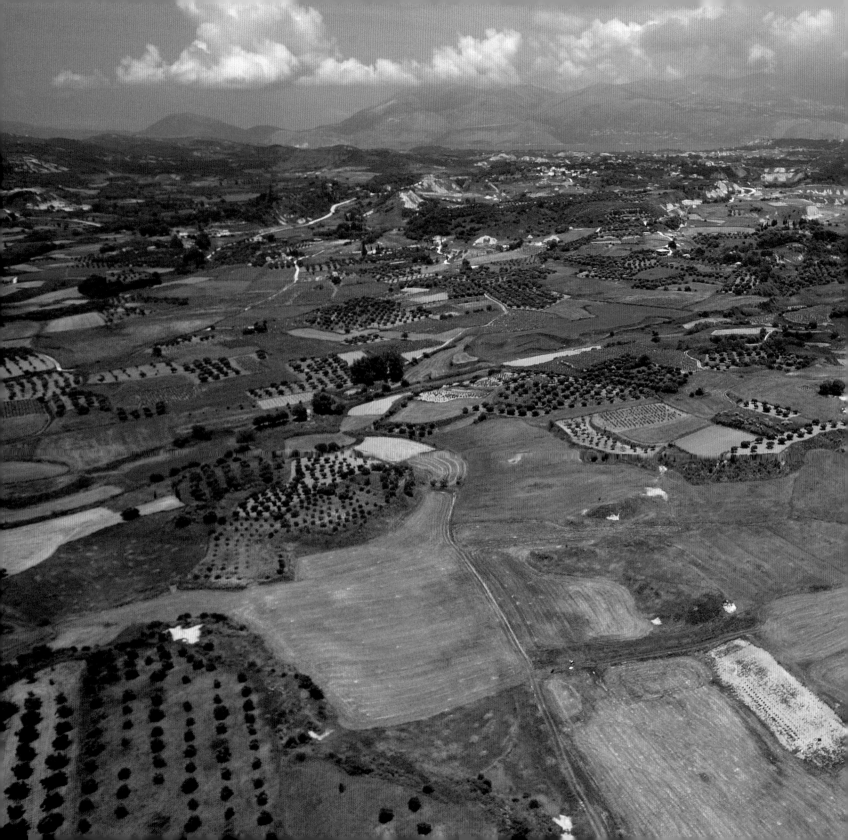

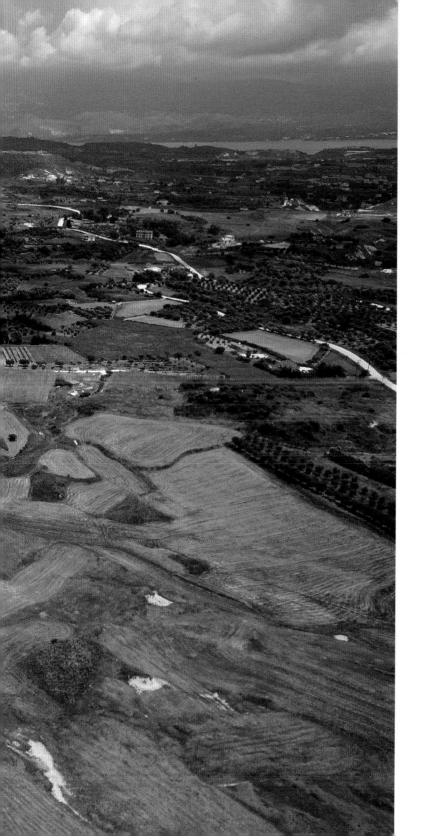

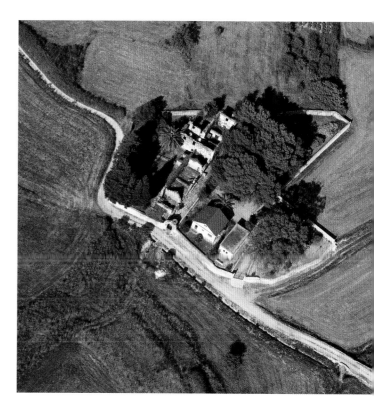

Η έπαυλις του Ηλία Τσιτσέλη, ιστορικού και λόγιου από το Ληξούρι

The mansion of Elias Tsitselis, the historian and literary man from Lixouri

σελ. 18: Ο κάμπος των Μαντζαβινάτων, φημισμένος παλιότερα για την παραγωγή κρασιού και σταφίδας, διατηρεί στις μέρες μας ένα μωσαϊκό με ελιές, αμπέλια, ετήσιες καλλιέργειες και αγραναπαύσεις

p. 18: Mantzavinata plain, which was renowned in the old days for wine and raisin production, has maintained a mosaic with olive trees, vines, annual cultivations and fallow fields down to the present day

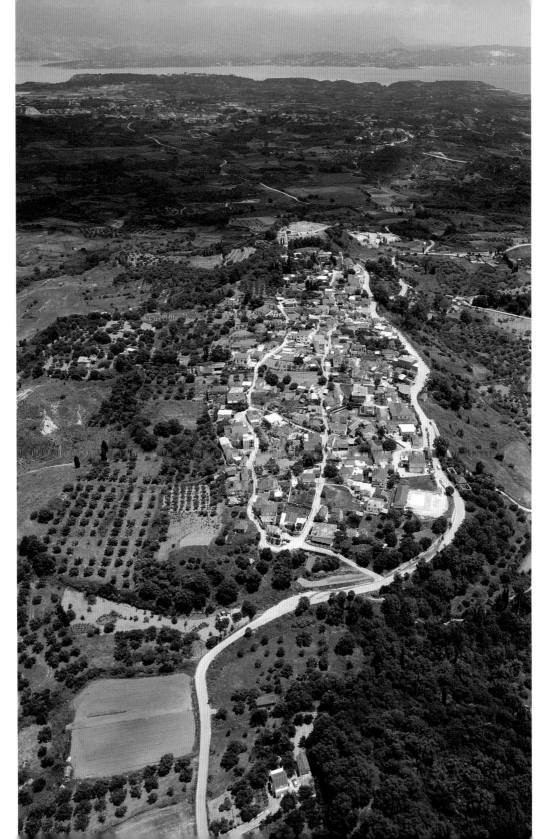

Τα Χαβριάτα, χωριό της νότιας Παληκής, κατέχουν προνομιακή θέση στην κορυφή λόφου με πανοραμική θέα

Havriata in south Paliki, occupies a prominent position on the hill peak with a panoramic view

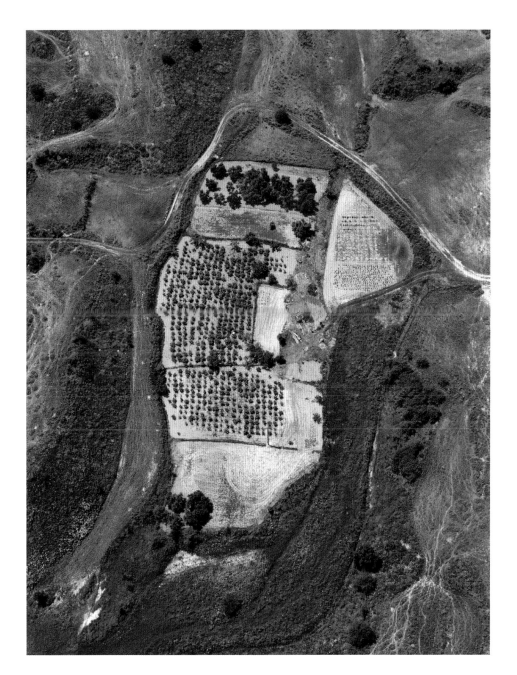

Αμπέλι κοντά στο Βουνί

A vineyard near Vouni

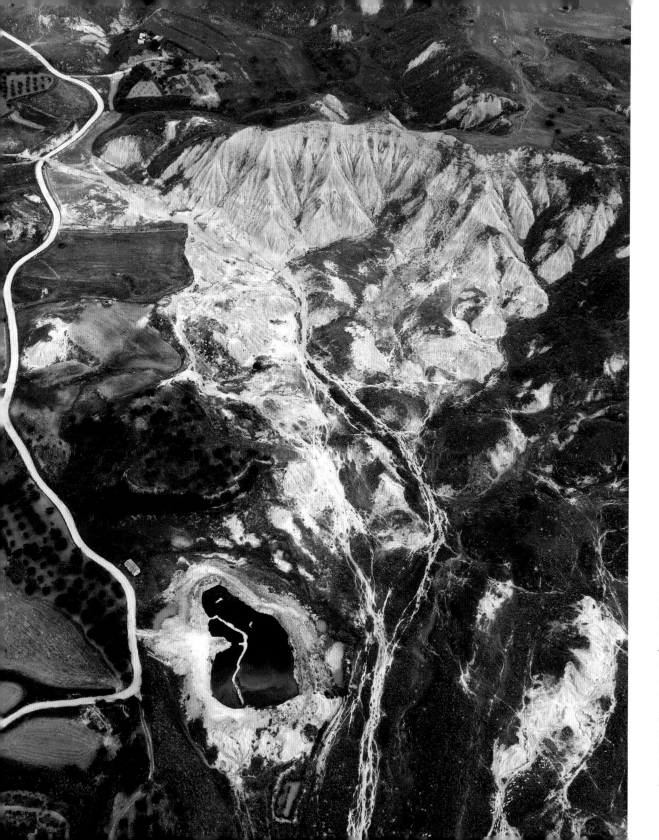

Το ιδιάζον τοπίο της νότιας Παληκής, όπου τα γυμνά γεώδη τείχη εναλλάσσονται με χλοερές γλώσσες σχηματισμένες από τα προϊόντα της διάβρωσης

The unique landscape in south Paliki, where the bare earthen cliffs contrast with the verdant tongues that have been formed by the products of erosion

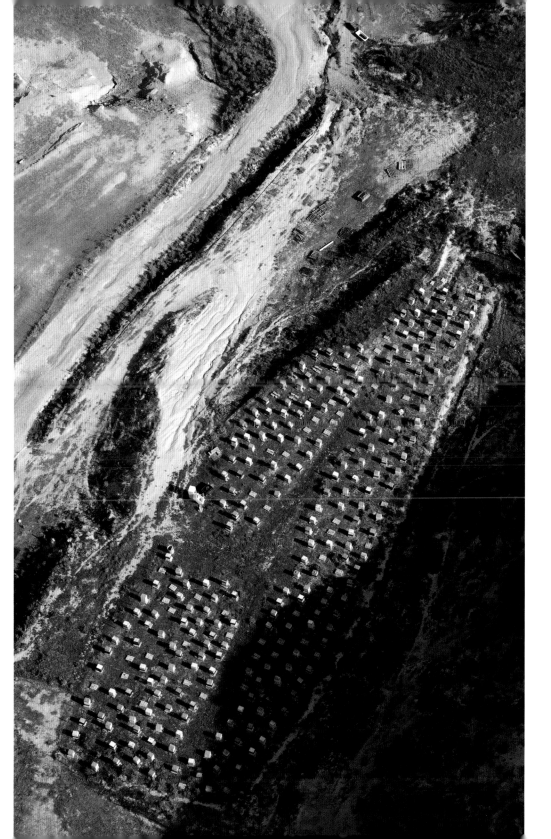

Οι κυψέλες ενός μεγάλου
μελισσοκομείου

Bee farm

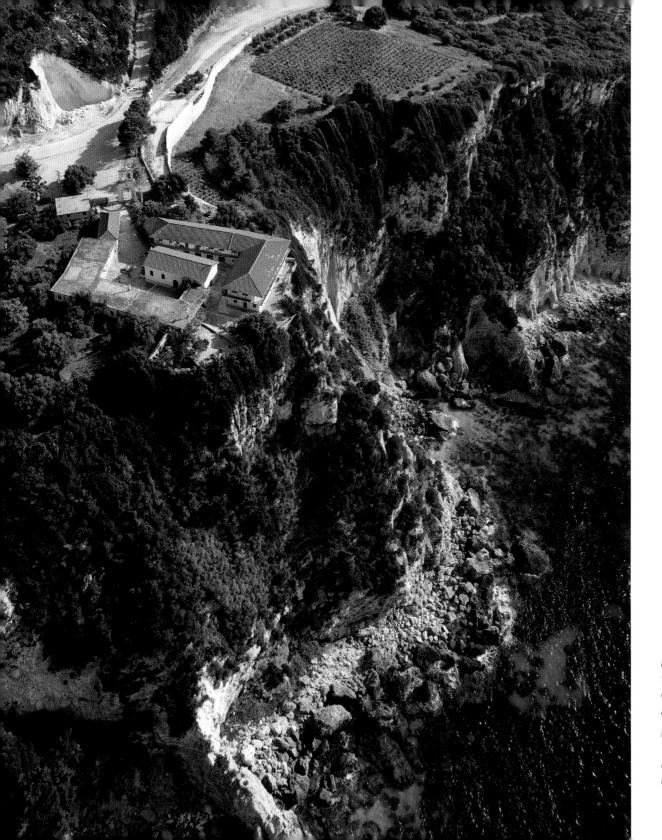

Η μονή Κηπουραίων, χτισμέ-
νη στα 1759, μετεωρίζεται
στην άκρη ενός γκρεμού από
λευκό ασβεστόλιθο

*Kipouria monastery built in
1759, is suspended at the
edge of a white limestone
cliff*

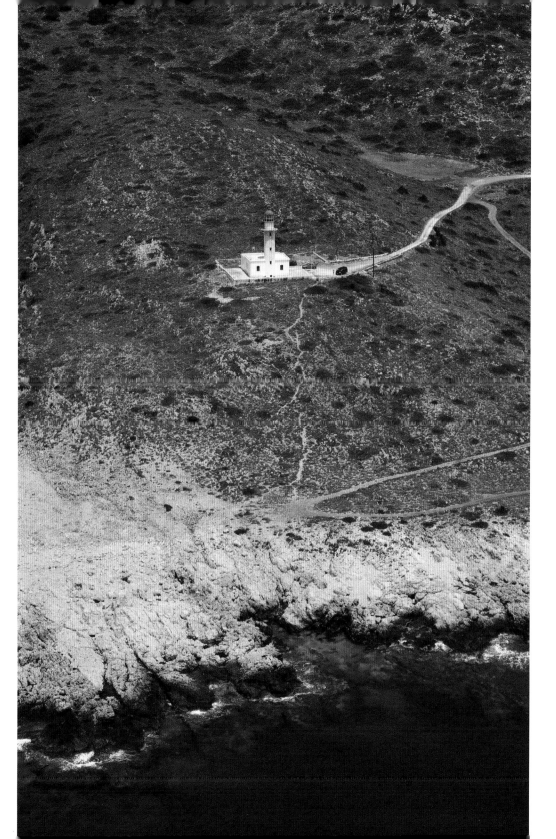

Ο Γερο-Γόμπος είναι ο πρώτος φάρος που βλέπουν οι ναυτικοί καθώς έρχονται από τη Δύση

Gero-Gombos is the first lighthouse seen by sailors arriving from the West

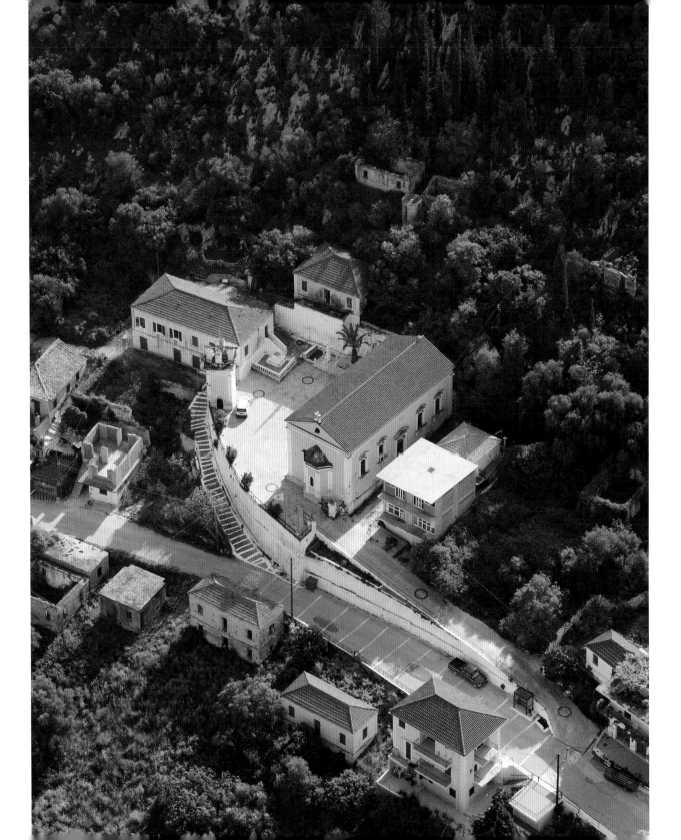

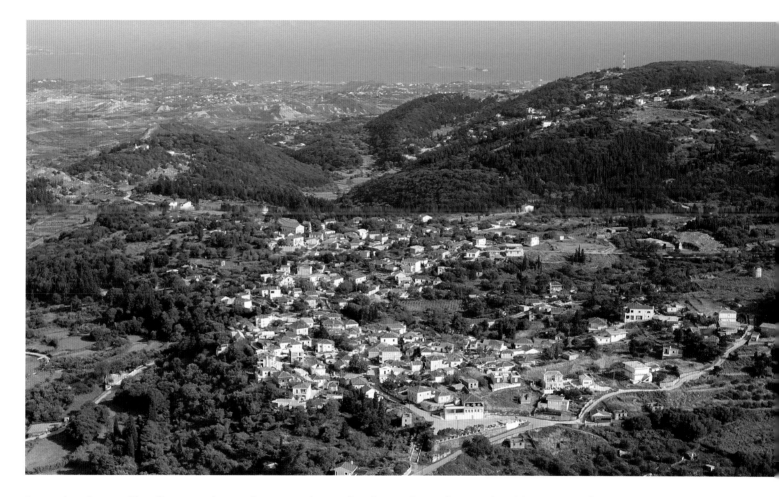

Δαμουλιανάτα και Ρίφι, δυο μικροί σιαμαίοι οικισμοί στις πλαγιές του βουνού της Αγίας Θέκλας, στο κέντρο της Παληκής
Damoulianata and Rifi are two small Siamese villages on the slopes of Aghia Thekla at the centre of Paliki peninsula

σελ. 26: Οι Άγιοι Απόστολοι στα Χαβδάτα και από πάνω τα ερείπια του παλαιότερου ναού που όπως και το παλιό χωριό
καταστράφηκε στο σεισμό του 1953
p. 26: Aghioi Apostoloi at Havdata, and above the ruins of an older church, which like the old town was destroyed in the
1953 earthquake

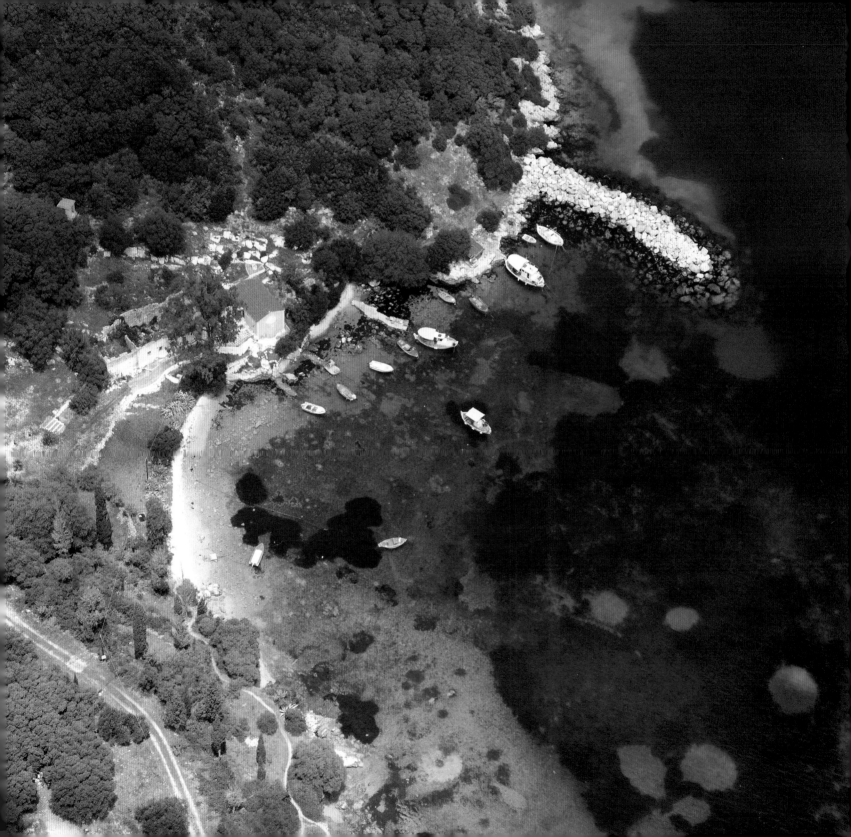

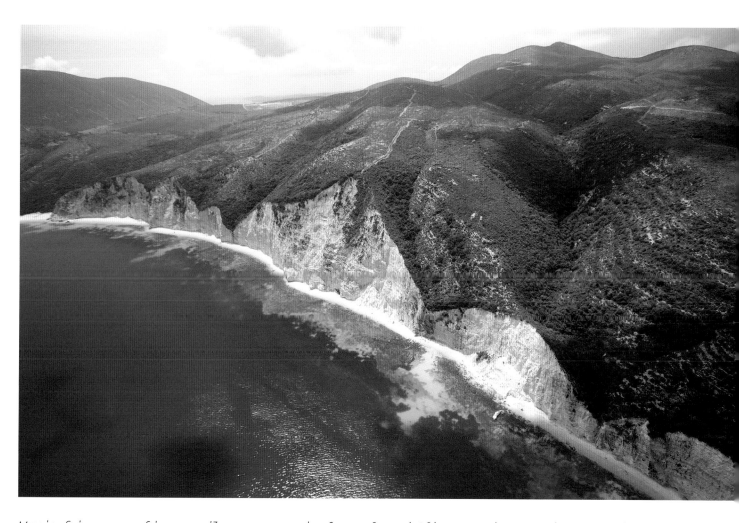

Μικρές εξαίσιες αμμουδιές σχηματίζονται στους πρόποδες του βουνού Αθέρα, που πέφτουν απότομα στη θάλασσα
Small exquisite sandy beaches have been formed at the feet of Mt. Atheras, which drop abruptly into the sea

σελ. 28: Στη βόρεια ακτή της Παληκής υπάρχει ένας βαθύς και ευρύχωρος κόλπος, ο ερημικός λιμήν του Αθέρα.
Στο μυχό του έχει μια όμορφη παραλία που στη μια της άκρη έχει τον Άγιο Σπυρίδωνα, παλιό μοναστηράκι
και στην άλλη τον Άγιο Ανδρέα

p. 28: A deep and spacious bay has been formed on the north shore of Paliki, which is the solitary harbour of Atheras.
There is a beautiful beach in its cove with the old small monastery of Aghios Spiridon on one edge and the church of
Aghios Andreas on the other edge

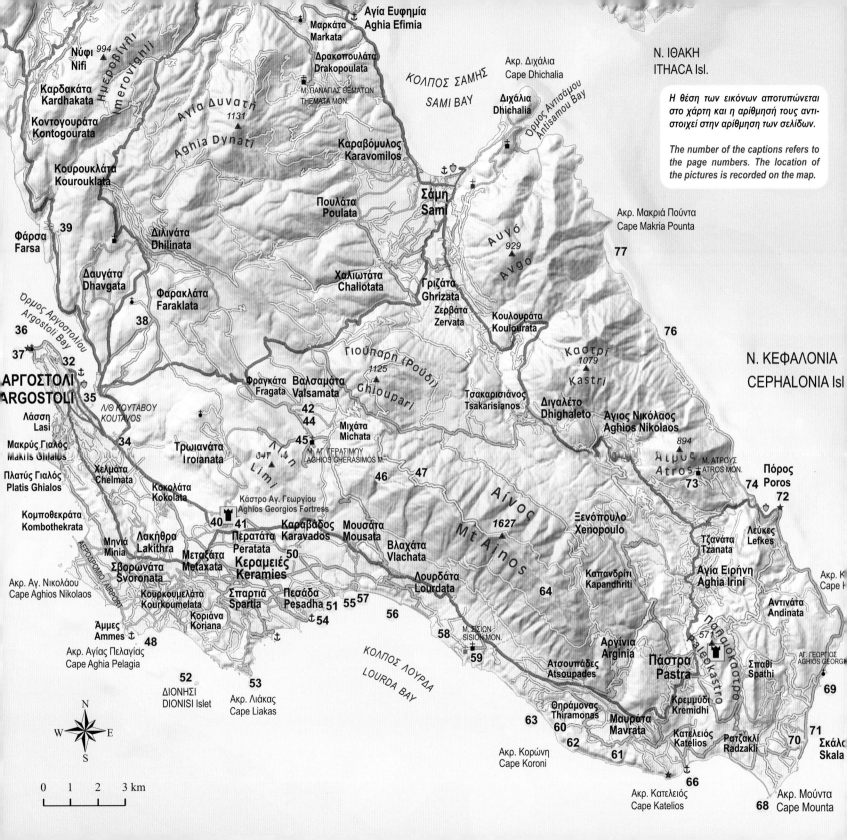

Νύφι 994
Nifi

Καρδακάτα
Kardhakata

Κοντογουράτα
Kontogourata

Κουρουκλάτα
Kourouklata

Αγία Ευφημία
Aghia Efimia

Μαρκάτα
Markata

Δρακοπουλάτα
Drakopoulata

Μ. ΠΑΝΑΓΙΑΣ ΘΕΜΑΤΩΝ
THEMATA MON.

Αγία Δυνατή
Aghia Dynati 1131

Ακρ. Διχάλια
Cape Dhichalia

ΚΟΛΠΟΣ ΣΑΜΗΣ
SAMI BAY

Διχάλια
Dhichalia

Ορμος Αντισάμου
Antisamou Bay

Ν. ΙΘΑΚΗ
ITHACA Isl.

Καραβόμυλος
Karavomilos

Σάμη
Sami

Ακρ. Μακριά Πούντα
Cape Makria Pounta

Φάρσα 39
Farsa

Δηλινάτα
Dhilinata

Πουλάτα
Poulata

Αυγό
Avgo 929

77

Δαυγάτα
Dhavgata

Χαλιωτάτα
Chaliotata

Γριζάτα
Ghrizata

Ζερβάτα
Zervata

Κουλουράτα
Koulourata

Ορμος Αργοστολίου
Argostoli Bay

Φαρακλάτα
Faraklata

38

36

Καστρί
Kastri 1079

76

Ν. ΚΕΦΑΛΟΝΙΑ
CEPHALONIA Isl

37 32

ΑΡΓΟΣΤΟΛΙ
ARGOSTOLI

35

Φραγκάτα
Fragata

Βαλσαμάτα
Valsamata

Γιούπαρη Γρούδι
Ghioupari 1125

Τσακαρισιάνος
Tsakarisianos

Διγαλέτο
Dhighaleto

Αγιος Νικόλαος
Aghios Nikolaos

ΛΝΘ ΚΟΥΤΑΒΟΥ
KOUTAVOS

42
44

894

Λάση
Lasi

Μακρύς Γιαλός
Makris Ghialos

34

Τρωιανάτα
Troianata

Λίμη
Limi

Μιχάτα
Michata

45

Μ. ΑΓ. ΓΕΡΑΣΙΜΟΥ
AGHIOS GHERASIMOS M.

46 47

Αίμος
Atros

Μ. ΑΤΡΟΥΣ
ATROS MON.

Πόρος
Poros

Πλατύς Γιαλός
Platis Ghialos

Χελμάτα
Chelmata

Κοκολάτα
Kokolata

Αίνος
Mt Ainos

73

74

72

Κομποθεκράτα
Kombothekrata

Κάστρο Αγ. Γεωργίου
Aghios Georgios Fortress

40 41

Καραβάδος
Karavados

Μουσάτα
Mousata

Ξενόπουλο
Xenopoulo

Λεύκες
Lefkes

Τζανάτα
Tzanata

ΑΕΡΟΔΡΟΜΙΟ AIRPORT

Μηνιά
Minia

Λακήθρα
Lakithra

Περατάτα
Peratata

1627

Καπανδρίτι
Kapandhriti

Αγία Ειρήνη
Aghia Irini

Ακρ. Αγ. Νικολάου
Cape Aghios Nikolaos

Σβορωνάτα
Svoronata

Μεταξάτα
Metaxata

Κεραμειές
Keramies

50

Βλαχάτα
Vlachata

Ακρ.
Cape

Κουρκουμελάτα
Kourkoumelata

Σπαρτιά
Spartia

Πεσάδα
Pesadha

Λουρδάτα
Lourdata

64

Αντινάτα
Andinata

Άμμες
Ammes

48

Κοριάνα
Koriana

51 55 57

56

58

Μ. ΣΙΣΙΩΝ
SISION MON.

Αργίνια
Arghinia

Πάστρα
Pastra

571

ΑΓ. ΓΕΩΡΓΙ
AGHIOS GEORG

Ακρ. Αγίας Πελαγίας
Cape Aghia Pelagia

54

59

Ατσουπάδες
Atsoupades

Σπαθί
Spathi

52

53

ΚΟΛΠΟΣ ΛΟΥΡΔΑ
LOURDA BAY

Θηράμονας
Thiramonas

Κρεμμύδι
Kremidhi

69

ΔΙΟΝΗΣΙ
DIONISI Islet

Ακρ. Λιάκας
Cape Liakas

63

60

Μαυράτα
Mavrata

Κατελειός
Katelios

Ρατζακλί
Radzakli

70

71

62

61

Σκάλα
Skala

0 1 2 3 km

Ακρ. Κορώνη
Cape Koroni

66

Ακρ. Κατελειός
Cape Katelios

Ακρ. Μούντα
68 Cape Mounta

Η περιοχή της επαρχίας Κρανιάς

Το σκελετό του τμήματος αυτού του νησιού σχηματίζουν οι ορεινοί όγκοι της Αγίας Δυνατής και του Αίνου που το διατρέχουν από τα ΒΔ προς τα ΝΑ. Η Αγία Δυνατή που φθάνει τα 1131μ., δεσπόζει στο κέντρο του νησιού. Στα βόρεια χωρίζεται από το χαμηλότερο βουνό Ημεροβίγλι με αυχένα στα 700 μέτρα. Στα νότιά της ένα σαφές διάσελο σε υψόμετρο 600 μέτρων (όπου περνάει ο δρόμος Σάμης – Αργοστολίου) τη χωρίζει από το βουνό Γιούπαρη (Ρούδι), στη συνέχεια του οποίου βρίσκεται ο Αίνος. Ο Αίνος είναι ο ψηλότερος και επιβλητικότερος ορεινός όγκος της Κεφαλονιάς και η μακριά του ράχη του κορυφώνεται στα 1627 μέτρα. Το βουνό καλύπτεται από σκουρόχρωμο δάσος, αποτελούμενο από έλατο ενδημικό της νότιας Ελλάδας, στο οποίο δόθηκε το επιστημονικό προσωνύμιο Κεφαλληνιακό. Ο Αίνος με τα δάση του και την ενδιαφέρουσα χλωρίδα του προστατεύονται με το καθεστώς του Εθνικού Δρυμού από το 1962

Ο όγκος της Αγίας Δυνατής σχηματίζει ένα σκαλί στα ΝΔ, στο οποίο φωλιάζουν τα Διλινάτα και στη συνέχεια ένα δεύτερο που πέφτει απότομα προς τον κόλπο του Λιβαδιού. Δυτικά από το Ρούδι σχηματίζεται το οροπέδιο - δολίνη των Ομαλών, περιοχή γνωστή για την παραγωγή του κρασιού Ρομπόλα και δυτικότερα η μικρότερη λεκάνη των Τρωιανάτων. Η νοτιοδυτική παρειά του Αίνου είναι πολύ απότομη μέχρι το υψόμετρο των 300 μ., κάτω από το οποίο συντάσσονται τα χωριά της περιοχής Εικοσιμία. Στο νότιο άκρο του νησιού, στις παρυφές μικρότερων ορεινών εξάρσεων σχηματίζονται οι πεδιάδες του Ελειού, του Κατελιού, της Σκάλας και της Αγίας Ειρήνης – Τζανάτων. Νότια από το Αργοστόλι, στην προέκταση της λιμνοθάλασσας του Κούταβου σχηματίζεται μιά πεδιάδα χαμηλού υψομέτρου, ενώ νοτιότερα, το ανάγλυφο γίνεται ελαφρά λοφώδες. Η περιοχή αυτή μαζί με το επίμηκες ακρωτήρι όπου και ο διάδρομος του αεροδρομίου, είναι η Λιβαθώ.

The region of the Krania province

The backbone to this section of the island has been formed by the massifs of Mt. Aghia Dinati and Mt. Ainos that stretch from the NW to the SE. Mt. Aghia Dinati reaches an altitude of 1131 metres and dominates at the centre of the island. To the north it is separated by the lower Mt. Imerovigli with a saddle at 700 metres. To its south there is a distinct pass at an altitude of 600 metres (through which the Sami – Argostoli road runs) that separates it from Mt. Gioupari (Roudhi), after which there is Mt. Ainos. Mt. Ainos is the highest and most imposing massif in Cephalonia and its long ridge peaks at 1627 metres. The mountain is covered by a dark coloured forest, with fir trees that are endemic to southern Greece, whose scientific name is Abies Cephalonia, after the island's name. Mt. Ainos with its forests and interesting flora has been protected since 1962 as a National Park.

The Mt. Aghia Dinati massif forms a step to the SW, where Dilinata is nested and thereafter a second step is formed that abruptly drops into Livadi bay. To the west of Mt Ghioupari a karst depression – the Omala plateau– is formed in the region known for its production of the Robola wine and the smaller Troianates basin further west. The south-west side of Mt. Ainos is very steep down to an altitude of 300 metres, below which lie the villages of the Ikosimia region. At the south edge of the island, the plains of Eleios, Katelios, Skala and Aghia Irene – Tzanata are formed at the fringes of smaller mountainous ridges. To the south of Argostoli, at the extension of the Koutavos lagoon, a low altitude plain has been formed, while further to the south, the relief becomes slightly hilly. This region together with the elongated peninsula containing the airport runway is known as Livatho.

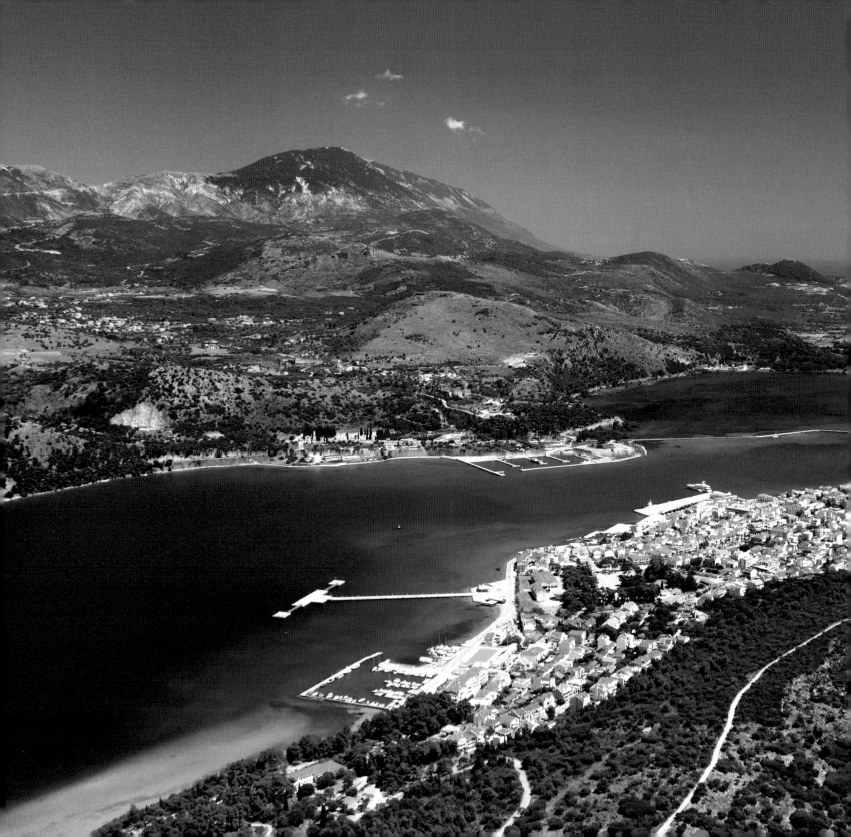

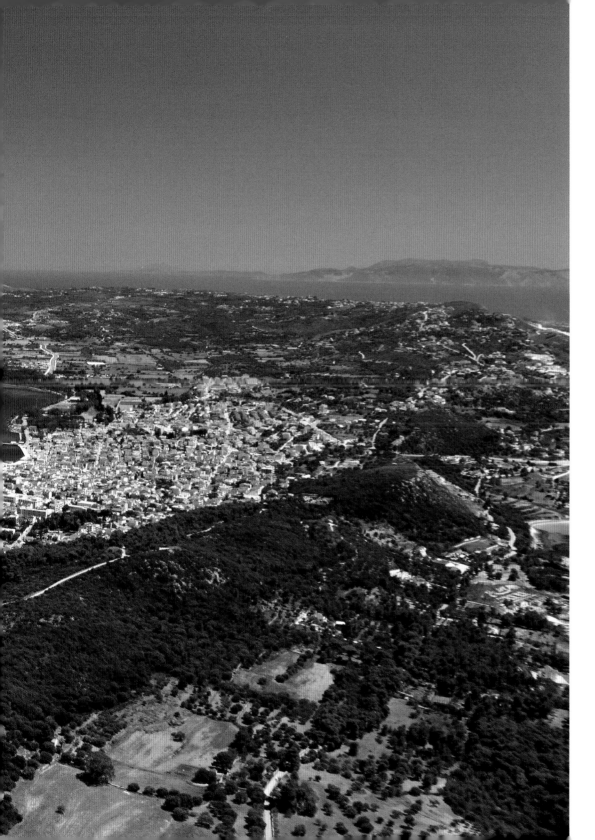

Το Αργοστόλι, πόλη 9.500 κατοίκων, απλώνεται κατά μήκος της ακτής του ομώνυμου κόλπου. Η πόλη δημιουργήθηκε σταδιακά από τον 17ο αιώνα στη θέση του επίνειου του Κάστρου του Αγίου Γεωργίου που ήταν στους μέσους αιώνες η πρωτεύουσα του νησιού. Μέχρι τα τέλη του 18ου αι. το Αργοστόλι είχε γίνει το κέντρο της διοικητικής και οικονομικής ζωής του νησιού. Η σημερινή μορφή της πόλης -όπως άλλωστε και του Ληξουρίου- προέκυψε μετά τον ισοπεδωτικό σεισμό του 1953, και είναι προϊόν μοντέρνου σχεδιασμού και γρήγορης ανοικοδόμησης

Argostoli is a city of 9,500 residents, which sprawls along the length of the shore on the bay of the same name. The city has developed in stages from the 17th century at the seaport site of the Castle of Aghios Georgios, which was the island capital during the middle ages. By the end of the 18th c. Argostoli had become the centre of the island's administrative and financial life. The city's present form – as with that of Lixouri – has arisen after the levelling earthquake in 1953, and is the result of modern design and rapid re-building

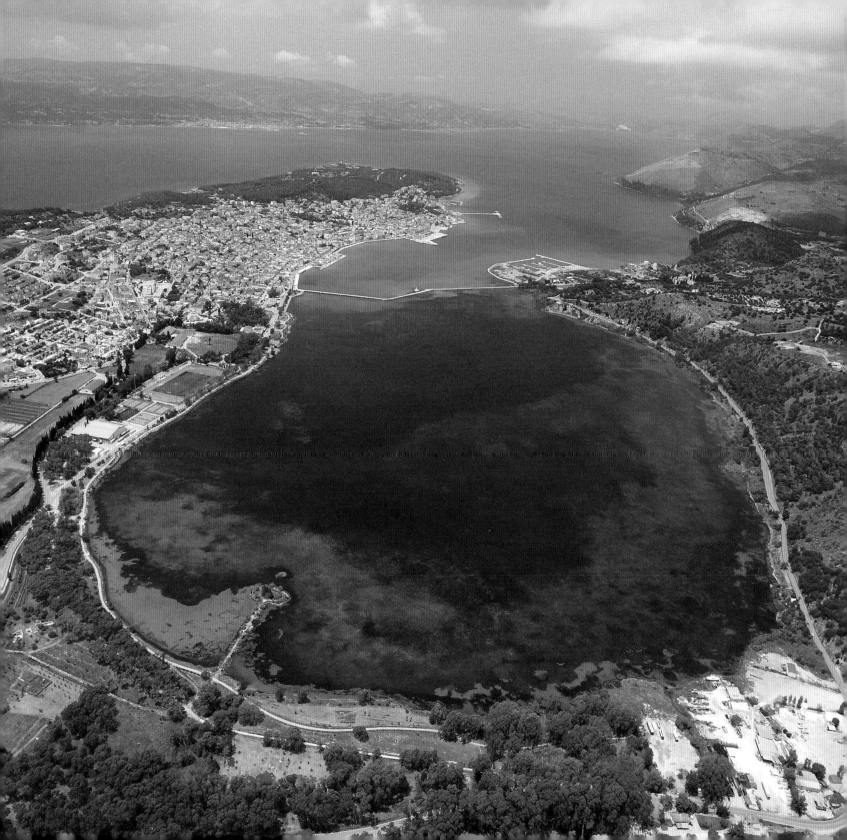

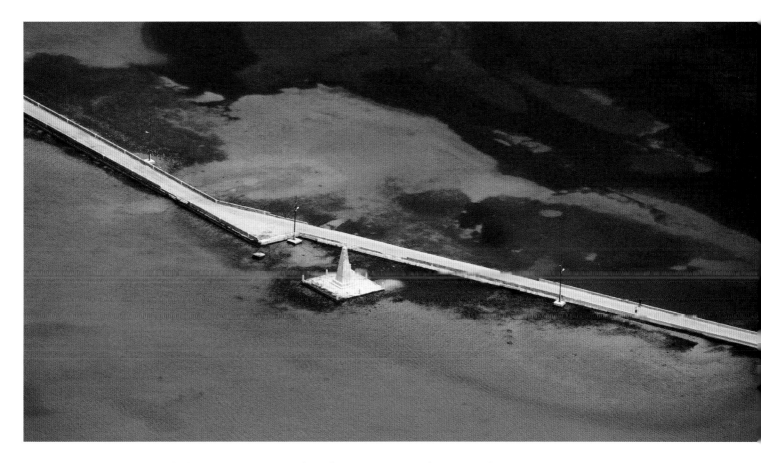

Η γέφυρα του Δράπανου ή γέφυρα De Bosset από το όνομα του Ελβετού μηχανικού που την κατασκεύασε στις αρχές του 19ου αιώνα. Η γέφυρα που έχει μήκος ενός χιλιομέτρου, συνδέει το Αργοστόλι με την απέναντι ακτή του κόλπου. Στο μέσον της περίπου στέκει η Κολόνα μνημειακό ορόσημο του έργου

Drapano Bridge or De Bosset Bridge, named after the Swiss engineer who constructed it in the early 19th century. The bridge is one (1) kilometre long, which connects Argostoli to the opposite shore on the bay. At approximately its centre is a commemorative Column as a marker for the project

σελ. 34: Εσωτερικά της γέφυρας του Δράπανου, τα νερά του κόλπου είναι αβαθή και σχηματίζουν τη λιμνοθάλασσα του Κούταβου, έναν υδροβιότοπο με άφθονες πάπιες και κύκνους. Στη νότια περίμετρό της και στη μικρή νησίδα, Ποντικονήσι, έχουν διαμορφωθεί χώροι περιπάτου

p. 34: On the inland side of Drapano Bridge, there are shallow waters in the bay that have formed the Koutavos lagoon, which is a wetland habitat with an abundance of ducks and swans. Areas for walking have been created along its southern perimeter and on the small Pontikonisi islet

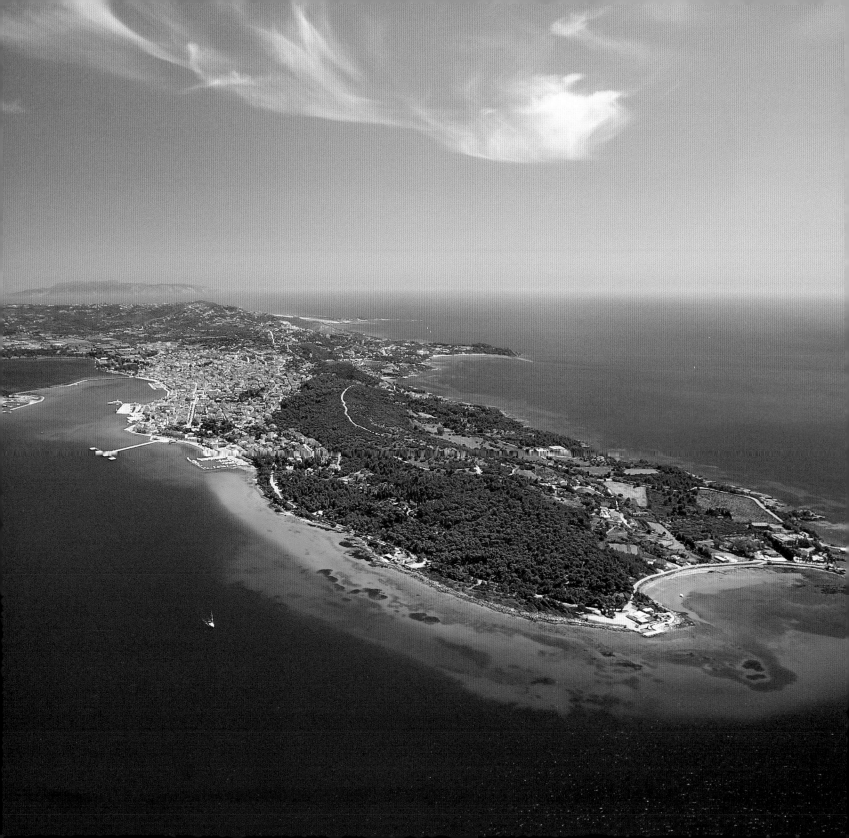

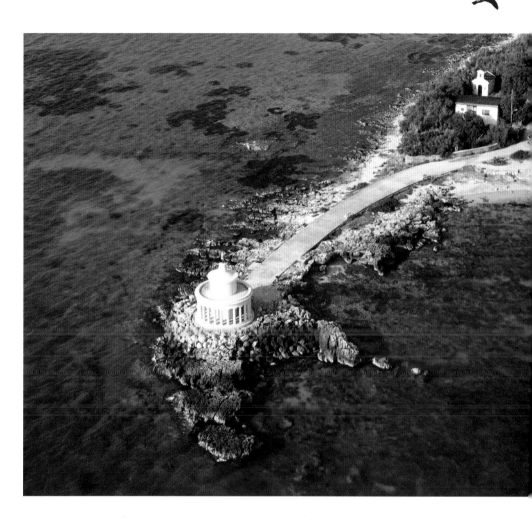

Το φανάρι των Αγίων Θεοδώρων που σηματοδοτεί το ΒΔ άκρο της χερσονήσου της Λάσσης, πρωτοχτίσηκε από τους Άγγλους στα 1829. Το οικοδόμημα υπέστη σοβαρές ζημιές από τους σεισμούς του 53 αλλά αναστηλώθηκε αργότερα στην αρχική του μορφή. Στο βάθος διακρίνεται το ξωκκλήσι των Αγίων Θεοδώρων

The Aghii Theodori light marks the NW edge of the Lassi peninsula, which was first built by the English in 1829. The structure suffered serious damage in the 1953 earthquakes but was later re-erected in its original form. The Aghii Theodori chapel can be distinguished in the background

σελ. 36: Η χερσόνησος της Λάσσης, ΒΔ από το Αργοστόλι είναι μια από τις δημοφιλέστερες περιοχές του νησιού με ωραίες παραλίες και πλούσια τουριστική υποδομή

p. 36: The Lassi peninsula to the NW of Argostoli is one of the most popular regions on the island with beautiful beaches and an abundance of tourist facilities

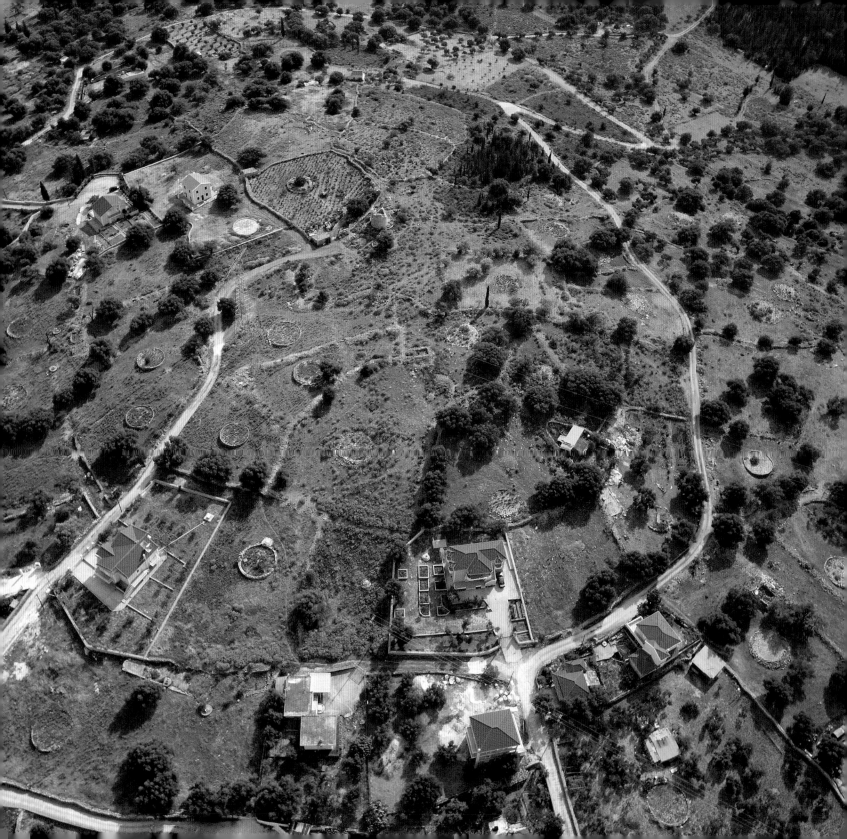

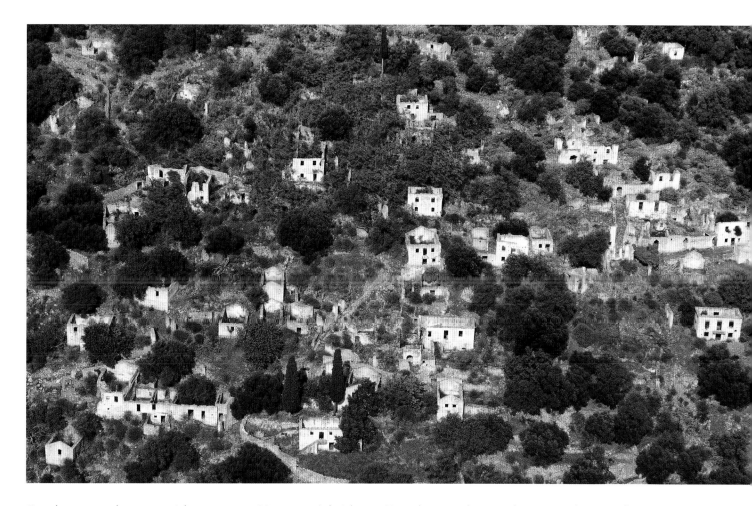

Ο χρόνος σταμάτησε τον Αύγουστο του 53, στα παλιά Φάρσα. Ήταν ένα χωριό ναυτικών 8 χλμ. βόρεια από το Αργοστόλι, που οι κάτοικοί του το εγκατέλειψαν για να χτίσουν χαμηλότερα τα νέα τους σπίτια

Time has stood still in August 1953 at old Farsa. It was a sailors' village 8 km to the north of Argostoli, whose residents abandoned it to build their new houses lower down

σελ. 38: Ύψωμα, δίπλα στα Φαρακλάτα όπου σώζεται εντυπωσιακός αριθμός αλωνιών, τα οποία χρησιμοποιούνταν παλιότερα ως ξηραντήρια σταφίδας

p. 38: On a hillock next to Faraklata an impressive number of threshing floors have survived, which were used in the old days to dry raisins

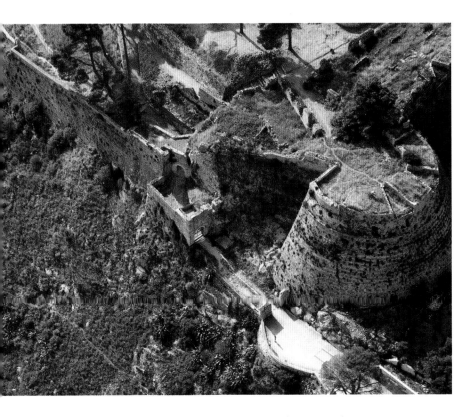

Λεπτομέρεια της πύλης του Κάστρου του Αγίου Γεωργίου
Details of the gate at the Castle of Aghios Georgios

σελ. 41: Στο Μεσαίωνα, κύριο πόλισμα του νησιού και έδρα των αρχόντων ήταν το Κάστρο του Αγίου Γεωργίου που επόπτευε από ασφαλή θέση το φυσικό λιμάνι

p. 41: During the Middle Ages the island's main town and the headquarters for the aristocracy was at the Castle of Aghios Georgios, which monitored the natural port from a safe location

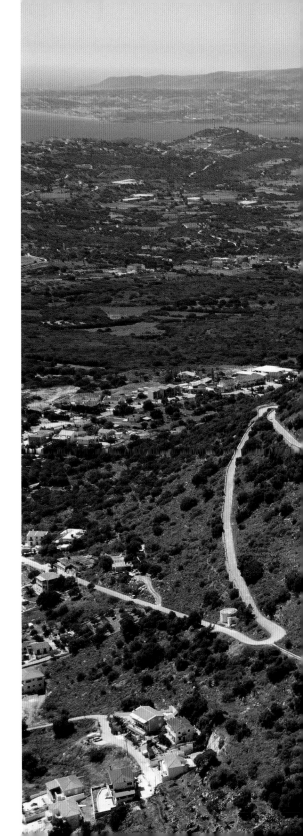

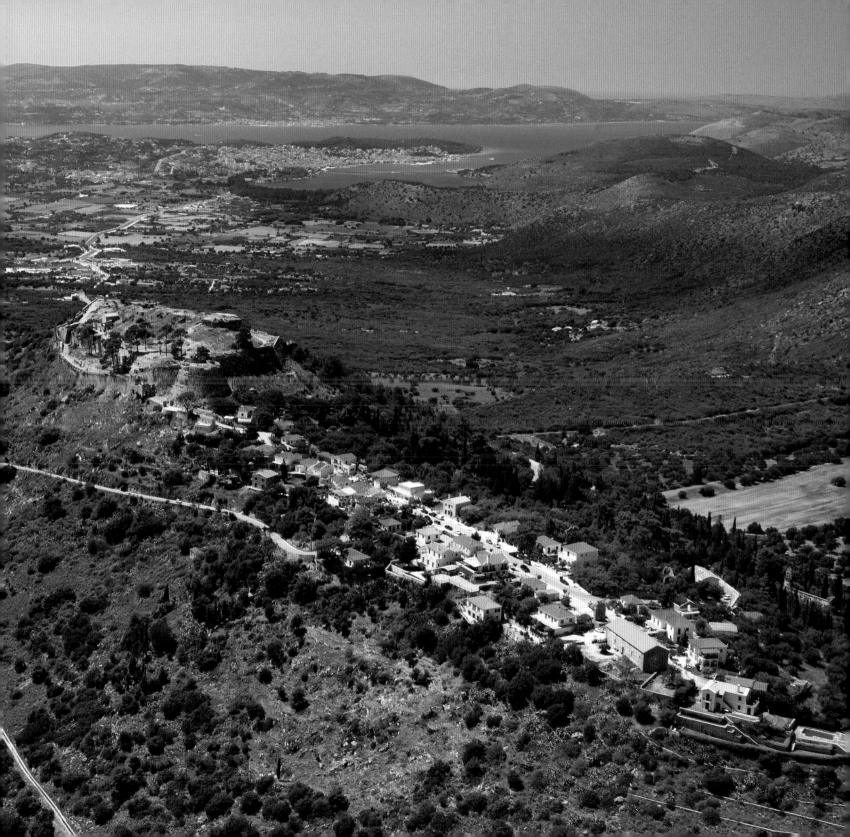

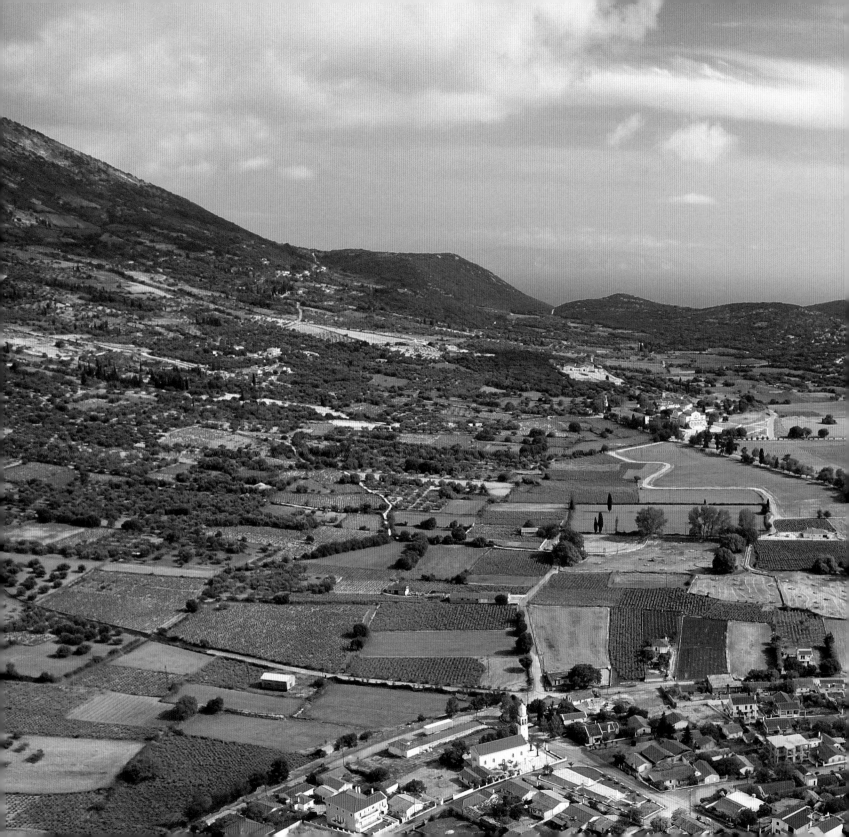

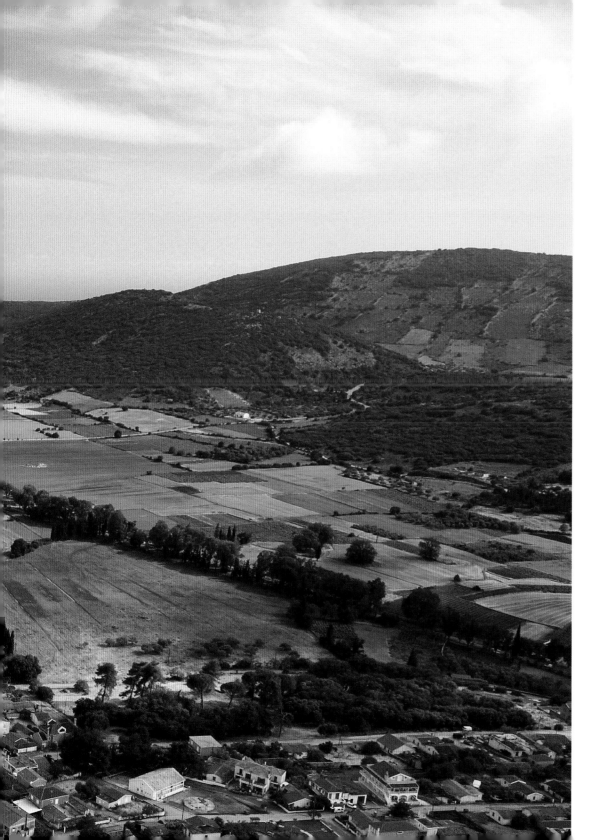

Η κλειστή λεκάνη των Ομα-
λών, όπου καλλιεργείται η
ποικιλία ρομπόλα. Στο πρώ-
το πλάνο τμήμα του χωριού
Βαλσαμάτα, πιο μακριά το
μοναστήρι του Αγίου Γερασί-
μου και πίσω του το οινοποι-
είο του συνεταιρισμού οινο-
παραγωγών Κεφαλονιάς

The Omala basin where the
Robola grape variety is cul-
tivated. In the foreground
there is a section of the town
of Valsamata, further back
is the monastery of Aghios
Gerasimos and behind that
the Cephalonia cooperative
of wine producers winery

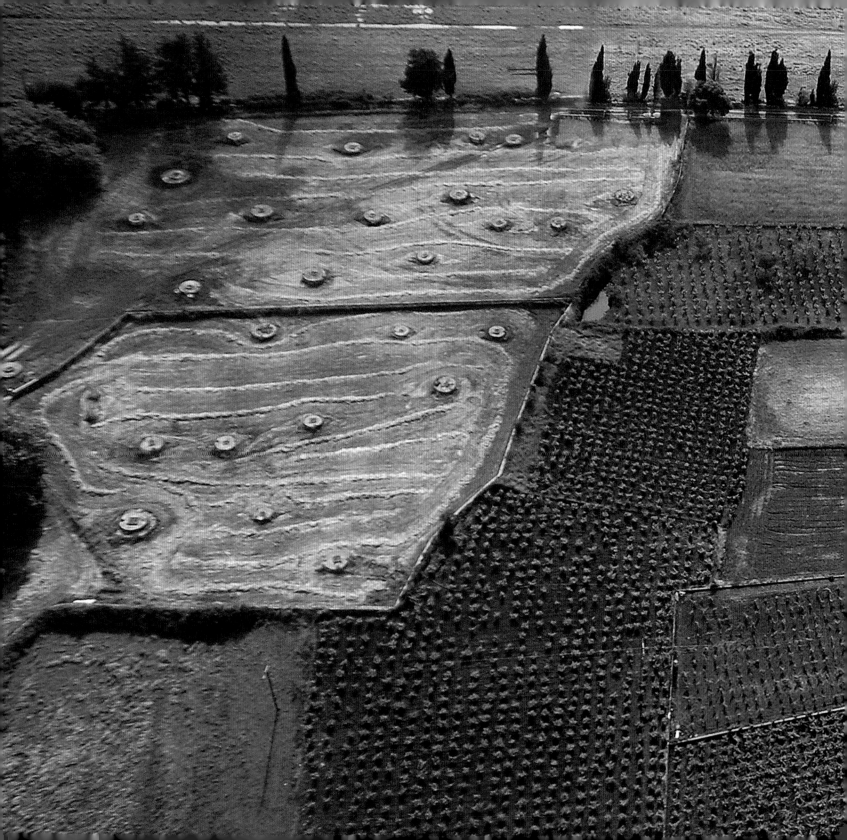

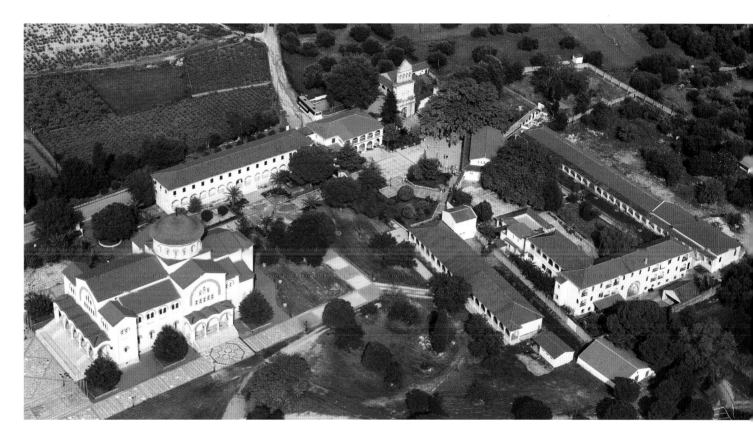

Το μοναστήρι του Αγίου Γερασίμου, χτίστηκε τον 16ο αιώνα, πάνω σε παλιό μοναστήρι της εποχής των Σταυροφόρων
The monastery of Aghios Gerasimos was built in the 16th century upon an older monastery that dated to the Crusades

σελ. 44: Σαράντα πηγάδια άνοιξε στο οροπέδιο των Ομαλών, σύμφωνα με την παράδοση, ο Άγιος Γεράσιμος ή οι χωριανοί που τους νουθετούσε να σμιλεύουν πηγάδια και να φυτεύουν πλατάνια
p. 44: Forty wells were opened on the Omala plateau, according to tradition, by either Aghios Gerasimos or his fellow village people, whom he had advised to hew wells and to plant plane trees

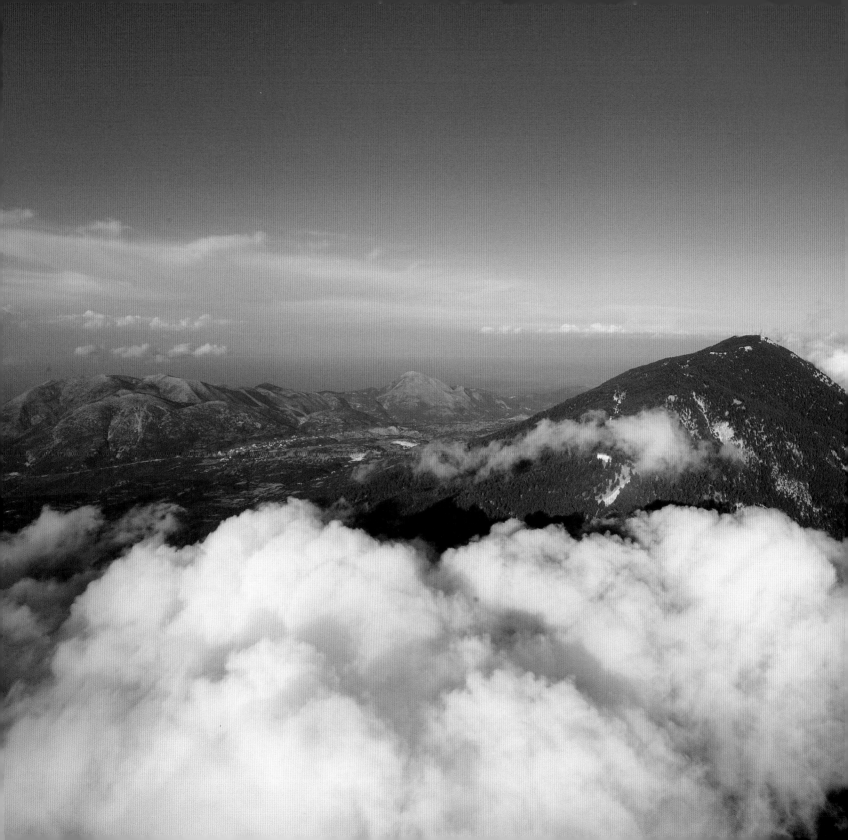

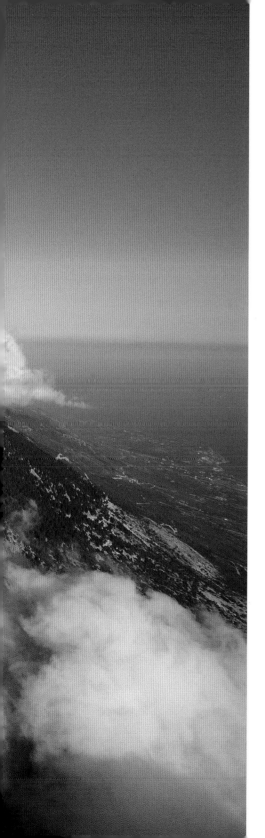

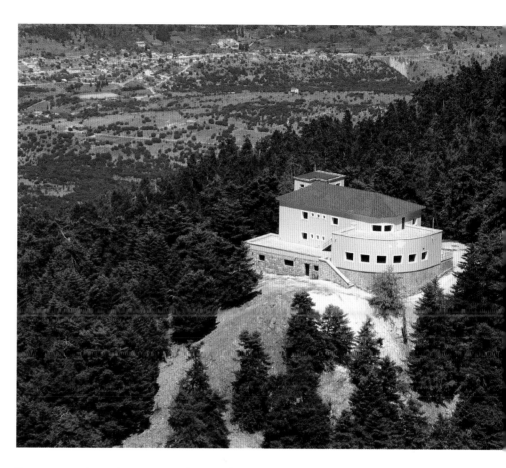

Το τουριστικό περίπτερο του Αίνου ξεκίνησε να χτίζεται λίγα χρόνια πριν τον πόλεμο. Τα τελευταία χρόνια ανακαινίστηκε πλήρως και πρόκειται να λειτουργήσει ως κέντρο υποδοχής και ενημέρωσης για το Εθνικό Πάρκο του Αίνου. Στο βάθος διακρίνεται το χωριό Διγαλέτο στο Πυργί

The tourist pavilion on Mt. Ainos will soon operate as an information centre for the National Park of Mt Ainos

σελ. 46: Ο Αίνος, το ψηλότερο βουνό της Κεφαλονιάς. Στα αριστερά διακρίνεται η οροσειρά του Άτρους και στο βάθος η θάλασσα

p. 46: Mt. Ainos is the tallest mountain in Cephalonia. To its left one can discern the Atros mountain range with the sea in the background

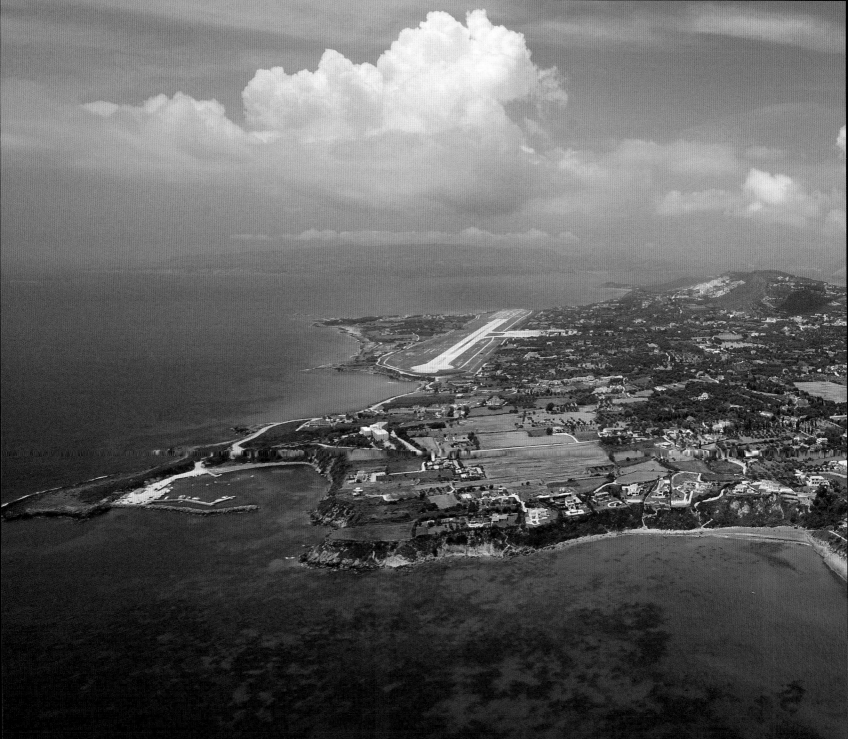

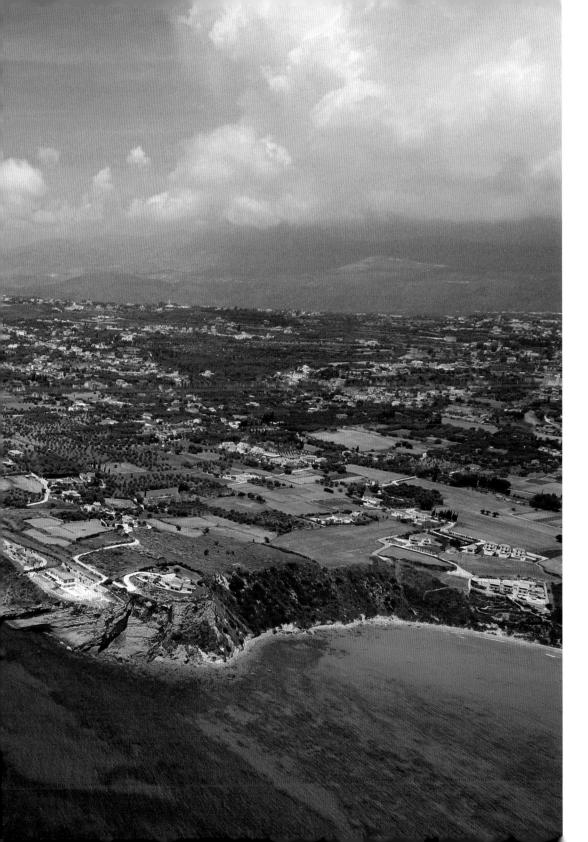

Η περιοχή Λιβαθώ είναι από τις πιό εύφορες του νησιού με πυκνό οικιστικό ιστό και πλούσια τουριστική υποδομή. Στα δυτικά της παράλια φαίνονται το αεροδρόμιο και το λιμανάκι τυς Αγίας Πελαγίας και μπροστά μας η παραλία Αη Χέλης

The Livatho region is one of the most fertile on the island with a dense settlements network and an abundance of tourist facilities. Towards the west shore one can discern the airport and the marina of Aghia Pelagia

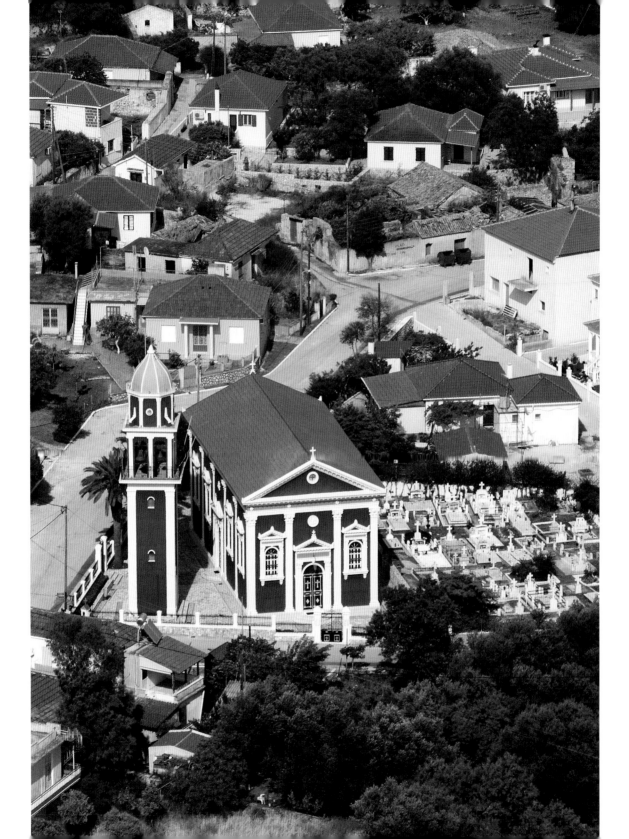

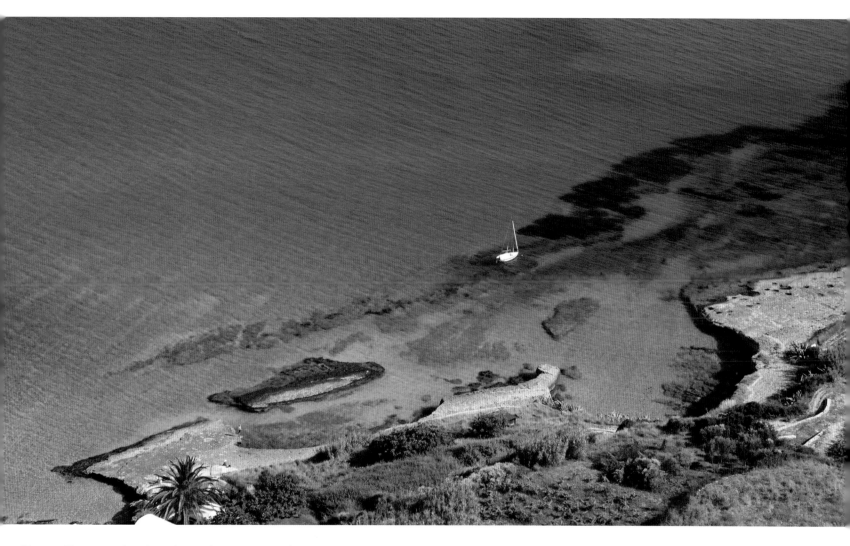

Η παραλία του Αγίου Θωμά κοντά στον Καραβάδο / The beach at Aghios Thomas close to Karavado

σελ. 50: Η εκκλησία των Αγίων Κωνσταντίνου και Ελένης στον Καραβάδο, χωριό της Λιβαθούς
p. 50: The Church at Karavado, a village in the Livatho region

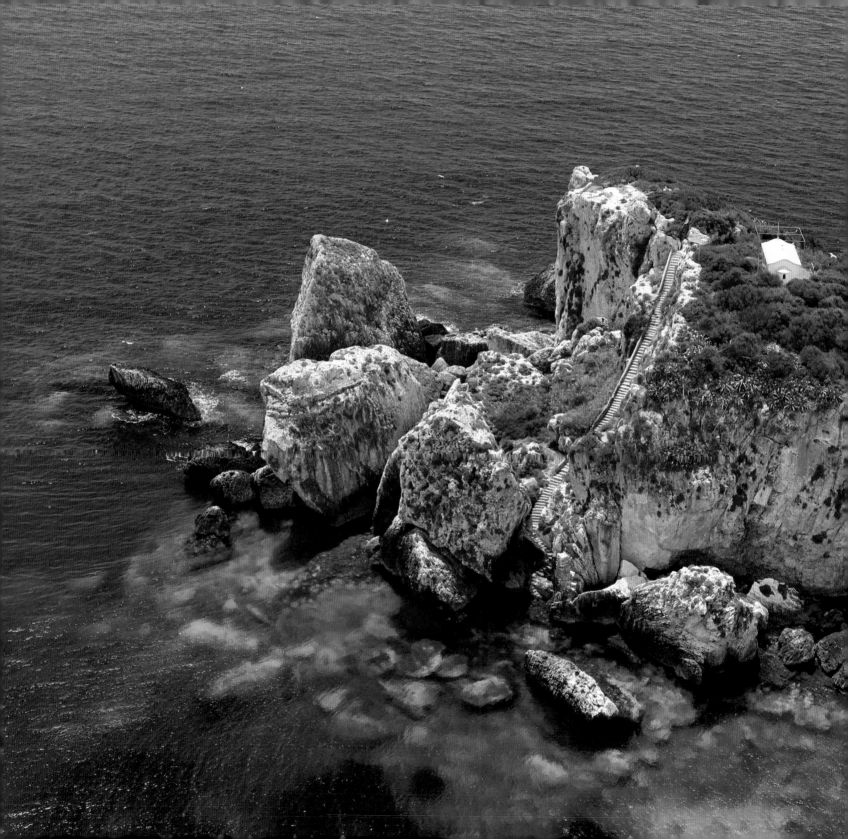

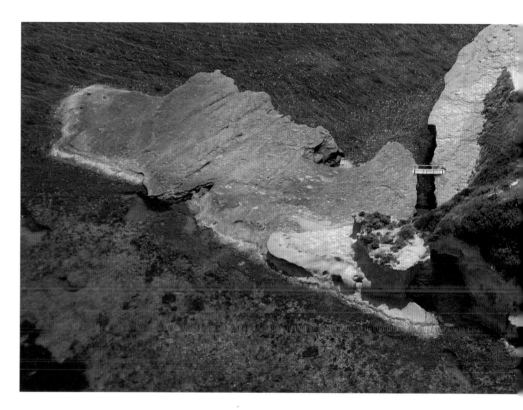

Το ακρωτήρι Λιάκας, το νοτιότερο της Λιβαθούς
Cape Liakas is the southernmost at Livatho

σελ. 52: Η βραχονησίδα Δίας ή Διονήσι κοντά στις ακτές της Λιβαθούς, με το μικρό ξωκλήσι-μοναστηράκι, όπου σκαρφαλώνει μια μακριά χτιστή σκάλα

p. 52: The Dias or Dionisi rocky islet close to the Livatho shore with the small rural chapel - monastery, accessed by a long staircase

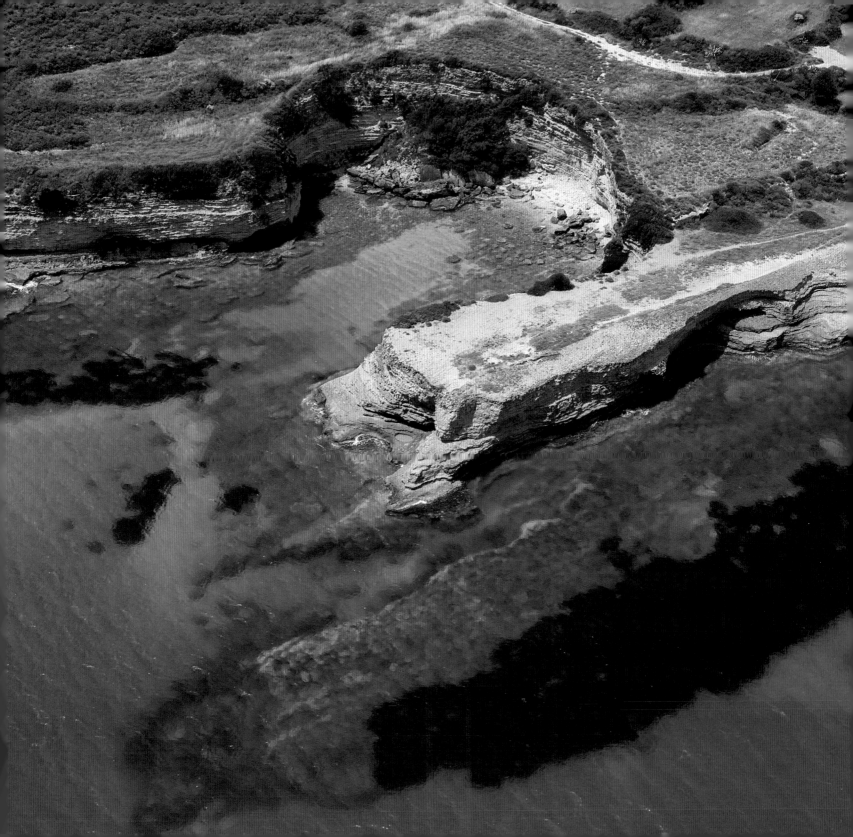

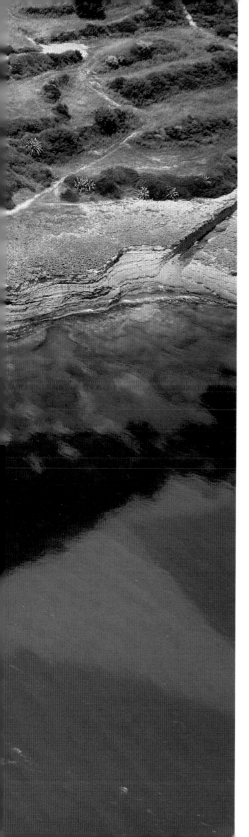

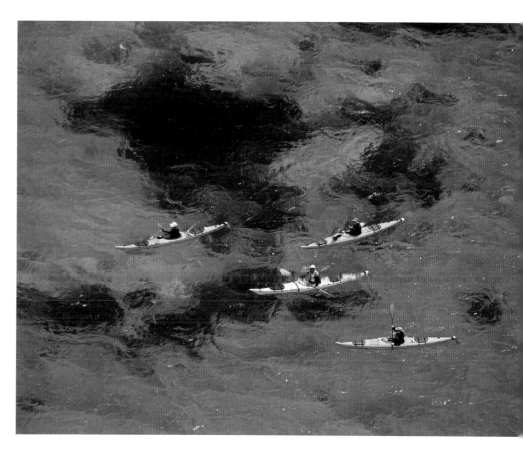

Θαλάσσιο καγιάκ στον όρμο Βλίχα / See kayaking at Vlichas bay

σελ. 54: Ακρωτήρι ΝΑ της Πεσάδας
p. 54: Cape to the SE of Pessada

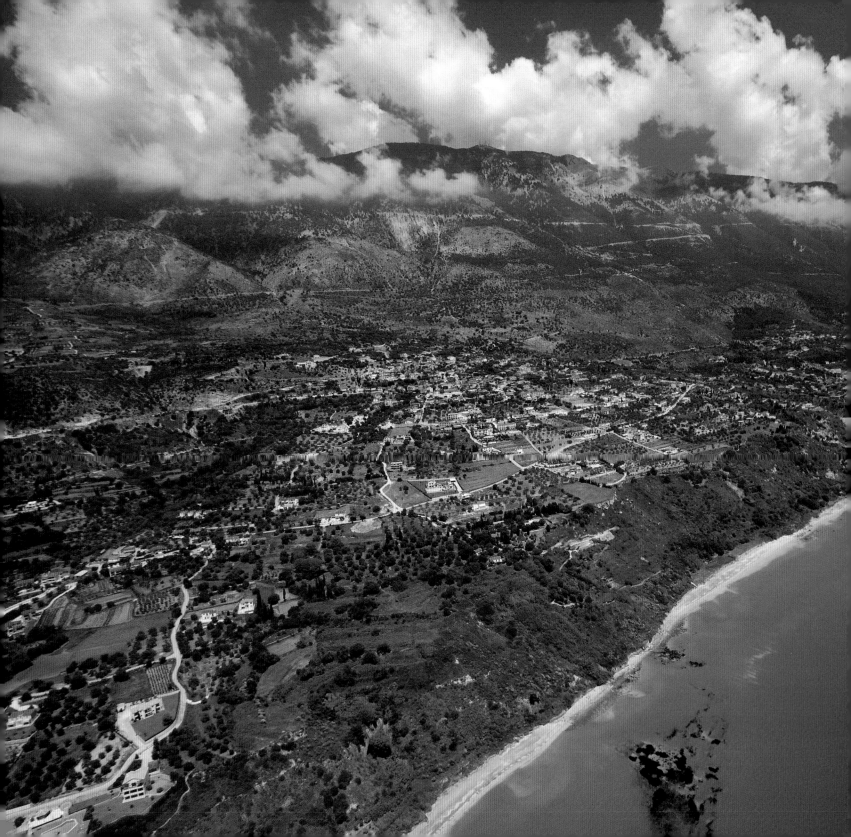

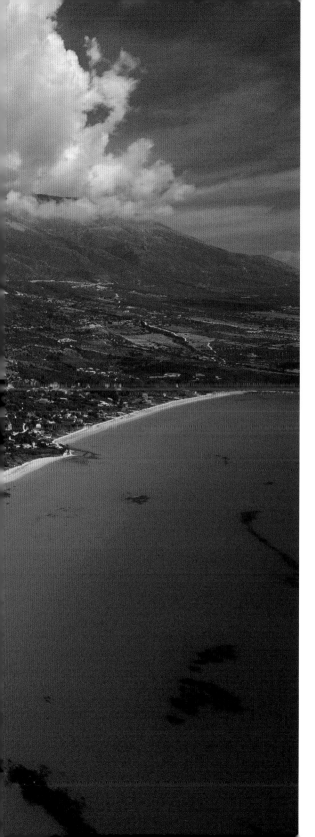

Το λιλιπούτειο αγκυροβόλι Τραπεζάκι / The tiny anchorage at Trapezaki

σελ. 56: Η μεγάλη αμμουδιά των Λουρδάτων στον ομώνυμο κόλπο
p. 56: The extensive sandy beach in the bay of Lourda

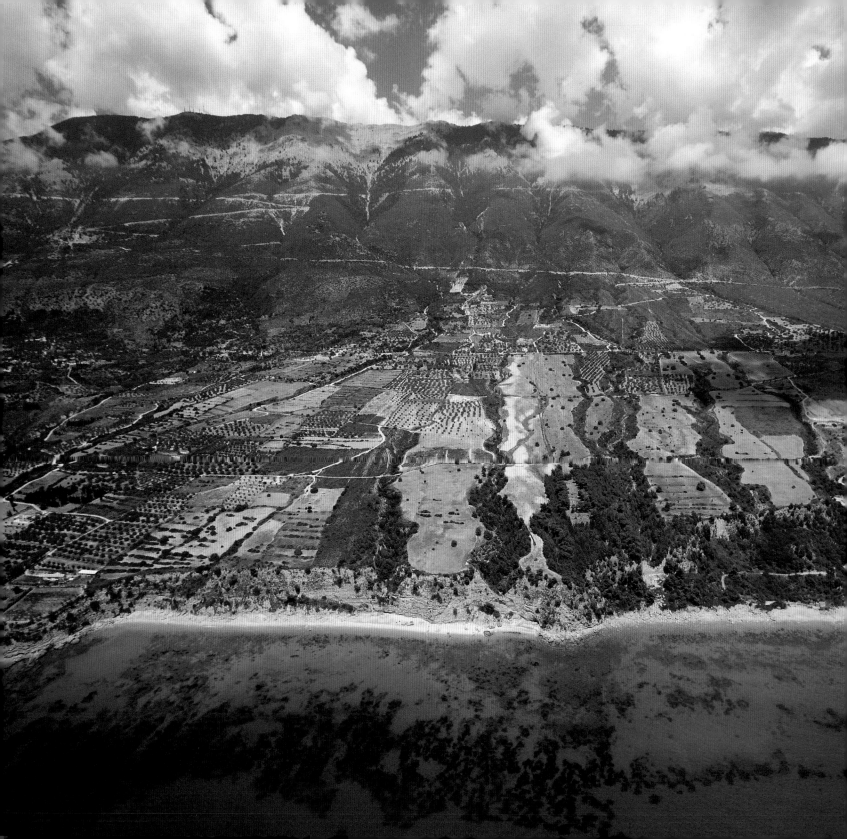

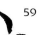

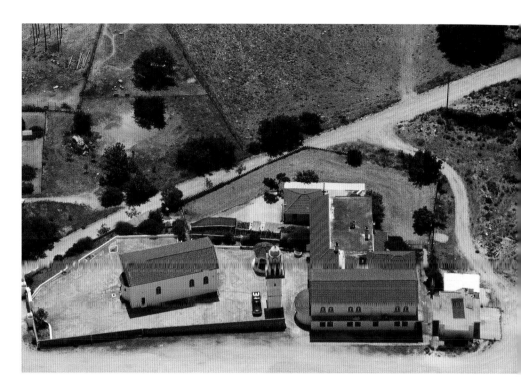

Το νέο μοναστήρι της Θεοτόκου των Σισίων είναι χτισμένο λίγο ψηλότερο από την παλιά ερειπωμένη μονή του 13ου αιώνα που φέρεται να ιδρύθηκε από Φραγκισκανούς μοναχούς (ίσως και τον ίδιο τον Άγιο Φραγκίσκο της Ασίζης εξ' ου και τα Σίσια ως παραφθορά του Ασίζη)

The new monastery of the Theotokos Sision has been constructed a little higher than the old deserted 13th c. monastery, which is said to have been founded by Franciscan monks (perhaps even by St. Francis of Assisi himself, hence the name Sisia, as a linguistic corruption of Assisi)

σελ. 56: Ανάμεσα στα χωριά της περιοχής Εικοσιμία και την πεδιάδα του Ελειού μεσολαβεί μιά ζώνη ακατοίκητη, που κατεβαίνει μονομιάς από τις ψηλές κορυφές του Αίνου και απολήγει σε φαρδύ ακρωτήρι

p. 56: Between the villages in the Ikosimia region and the plain at Eleios there is an uninhabited zone, which descends abruptly from the high peaks on Mt. Ainos and ends up in a wide cape

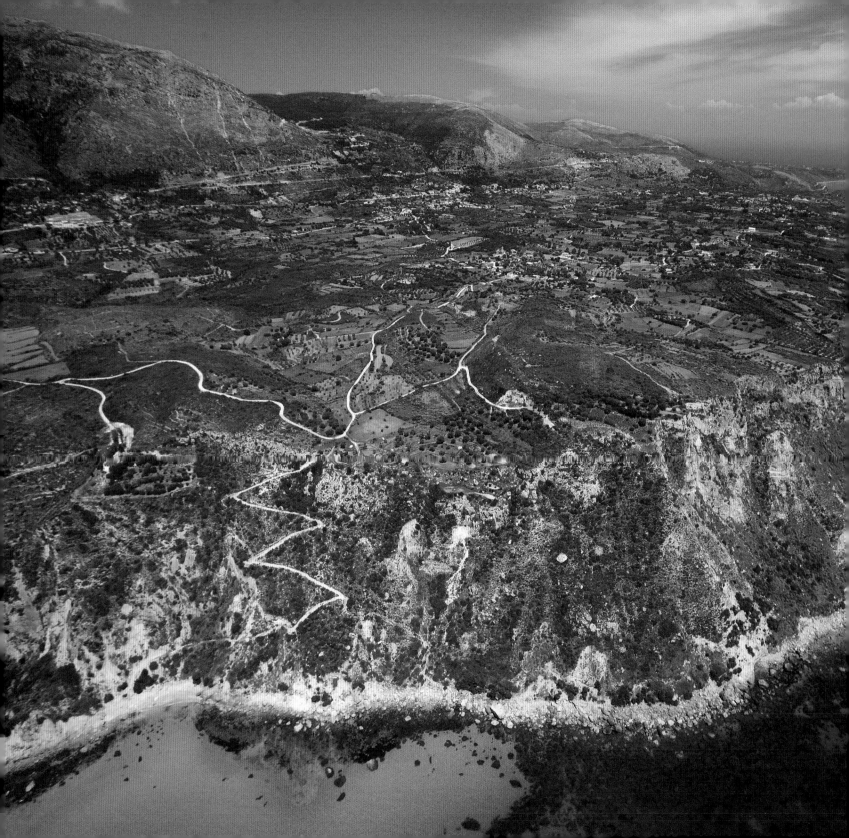

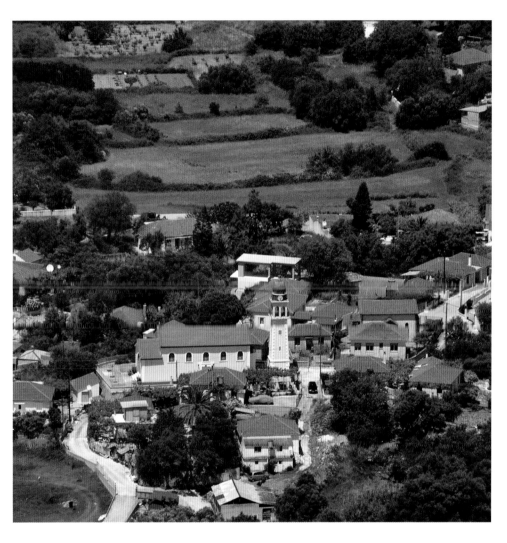

Τα Μαυράτα, ένα από τα χωριά της περιοχής του Ελειού

Mavrata is one of the villages in the Eleios region

σελ. 60: Η περιοχή του Ελειού, ένα υψίπεδο σπαρμένο χωριά ανάμεσα δροσερούς κήπους με κηπευτικά, οπωροφόρα, ελιές και αμπέλια

p. 60: The Eleios region is a plateau studded with villages amongst luscious gardens with market garden vegetables, fruit and olive trees and vines

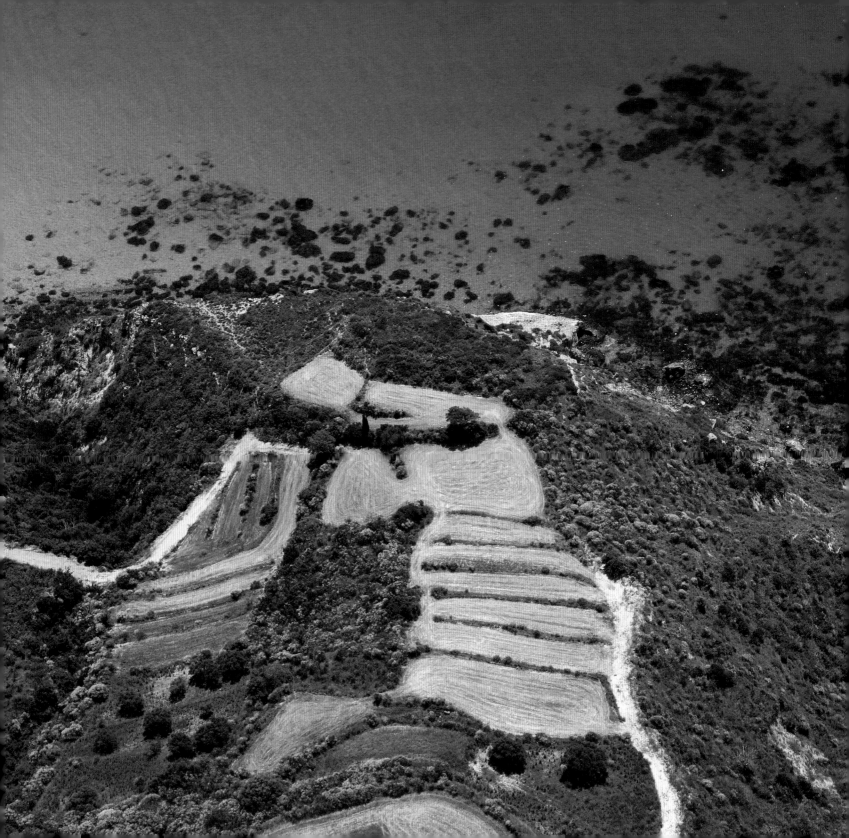

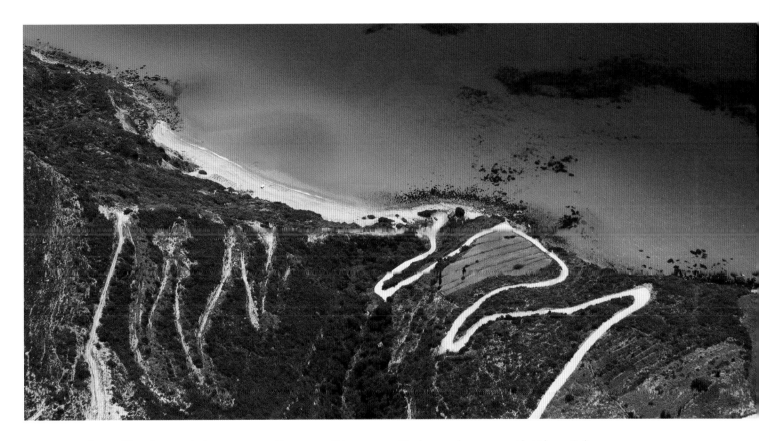

Στην περιοχή του Ελειού η ακτή είναι απροσπέλαστη καθώς σχηματίζει ένα απότομο σκαλί. Μόνη εξαίρεση η παραλία Κορώνη όπου συγκλίνουν δυο χωματόδρομοι από τους Ατσουπάδες και το Θηράμονα

The shore in the Eleios region is inaccessible since it forms an abrupt step. The beach at Koroni is the only exception, where two dirt roads from Atsoupades and Thiramona converge

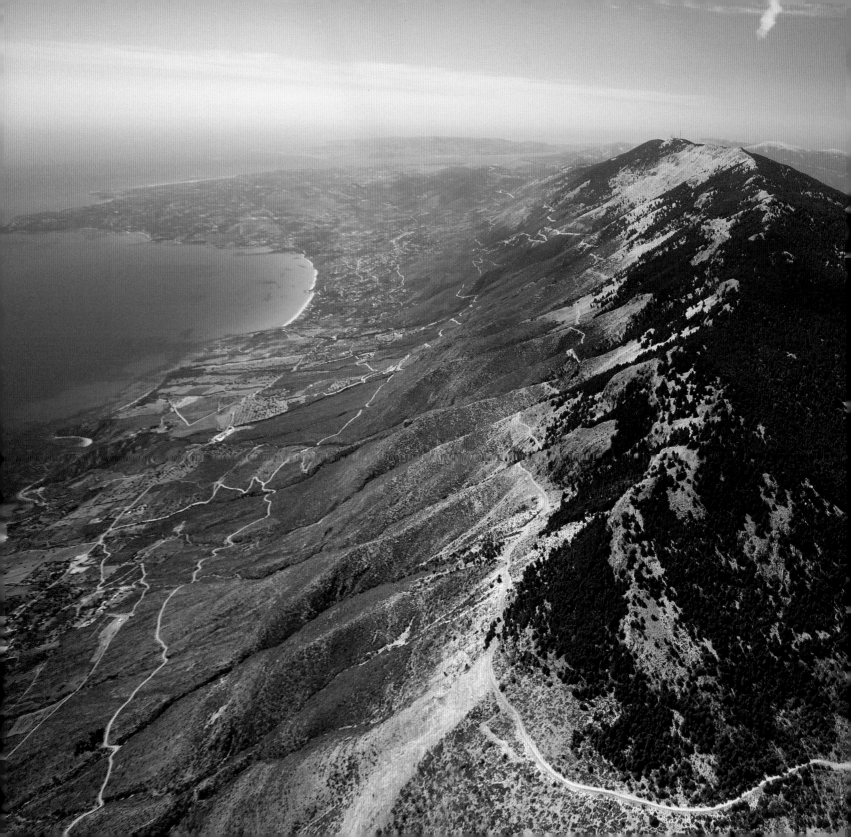

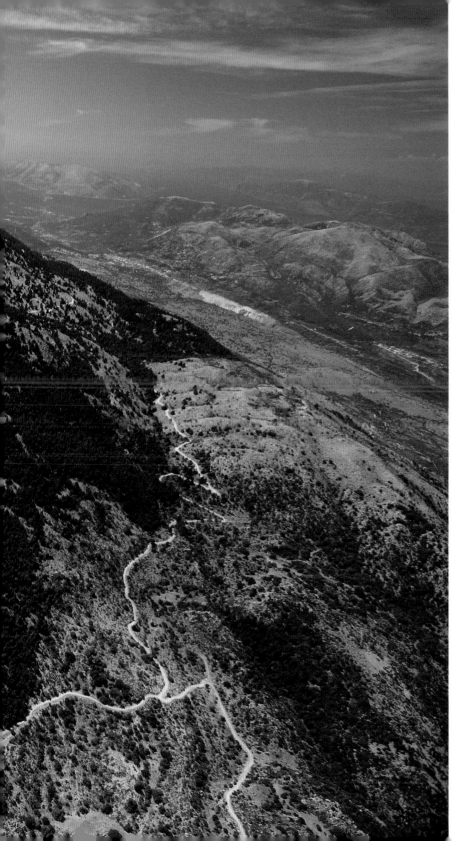

Πανόραμα της κορυφογραμμής του Αίνου από τα νότια. Στο βάθος αριστερά διακρίνεται η χερσόνησος της Παληκής, δεξιά της Ερίσου και ακόμα δεξιότερα η Ιθάκη. Το 1962, έκταση 28.620 στρ. που εκτείνεται εκατέρωθεν της κορυφογραμμής κηρύχθηκαν Εθνικός Δρυμός για να προστατευτεί το δάσος της κεφαλληνιακής ελάτης και η ενδιαφέρουσα χλωρίδα του βουνού στην οποία συγκαταλέγονται και 4 αποκλειστικά ενδημικά φυτά

A panoramic view of the Mt Ainos crest viewed from the south. In the background to the left is the Paliki peninsula, Erissos to the right and Ithaca further to the right. In 1962, the area of 2,862 hectares that extends to both sides of the crest was declared a National Park, in order to protect the Cephalonian fir tree forest together with the interesting mountain flora, which also includes 4 exclusively endemic plants

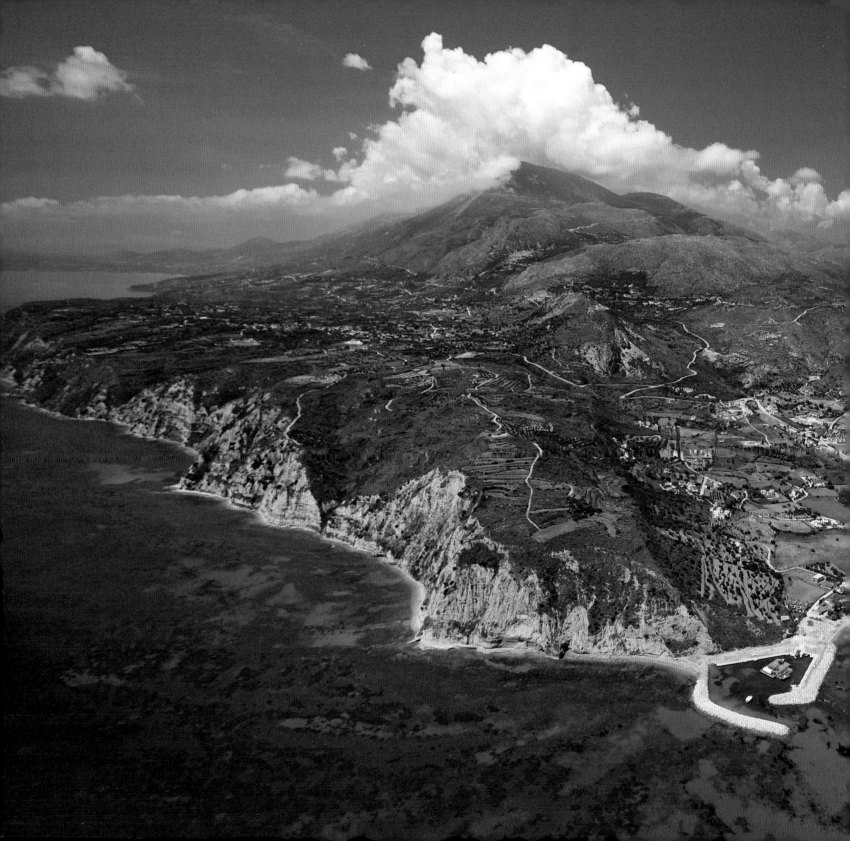

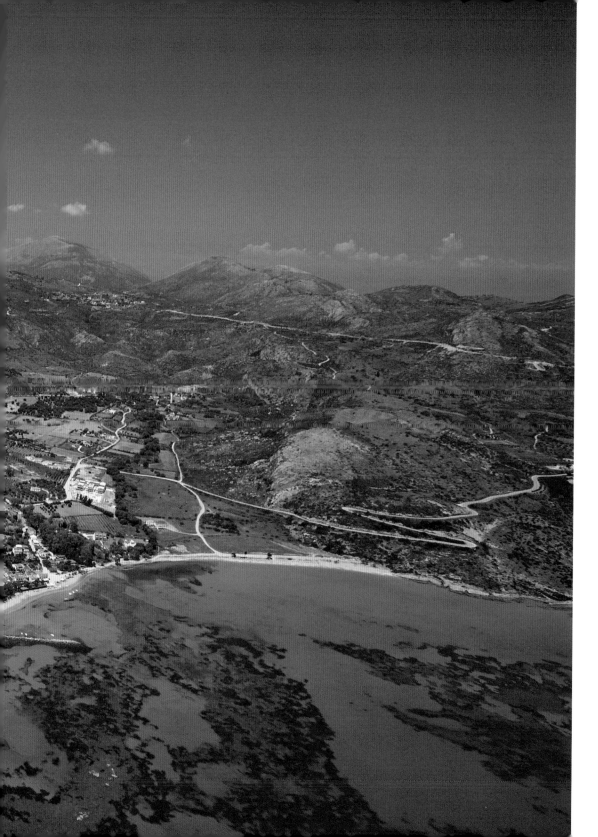

Η πεδιάδα του Κατελειού κατα-
λήγει στην όμορφη αμμουδιά
του ανοιχτού όρμου. Στο βά-
θος, ο Αίνος μέσα στα σύν-
νεφα και το Άτρος δεξιότερα

*The Kateleios plain ends at
the beautiful sandy beach
in the open bay. Mt Ainos
appears in the background
amongst the clouds with Mt
Atros further to the right*

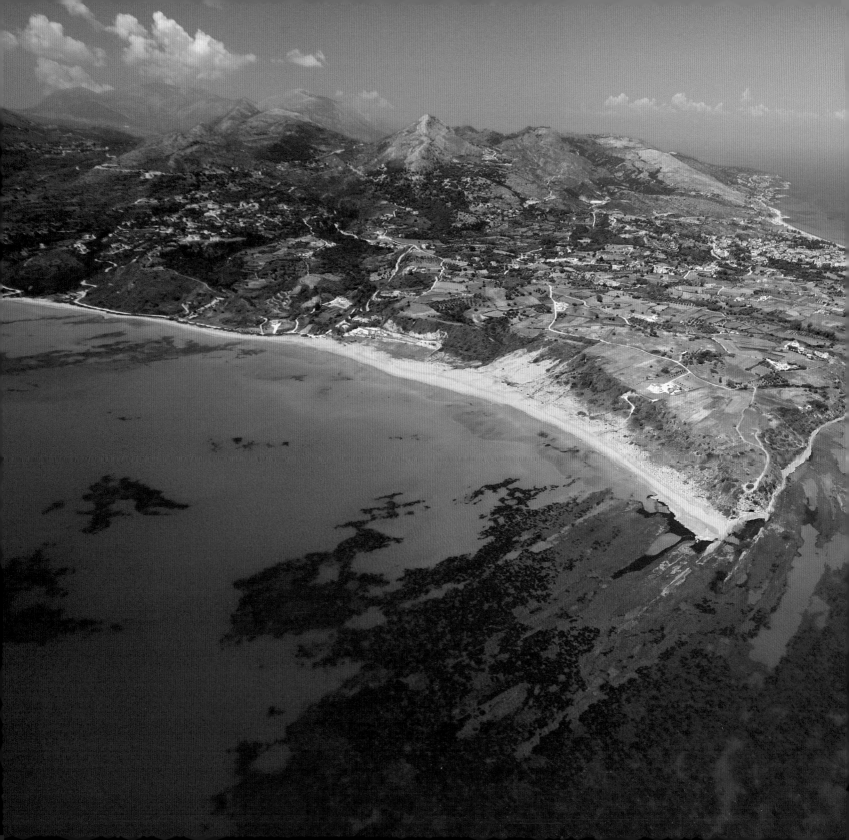

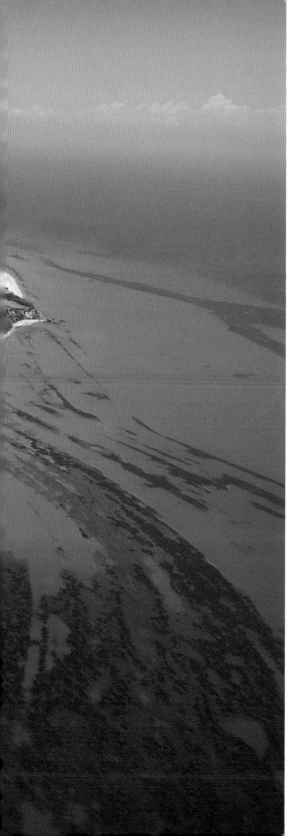

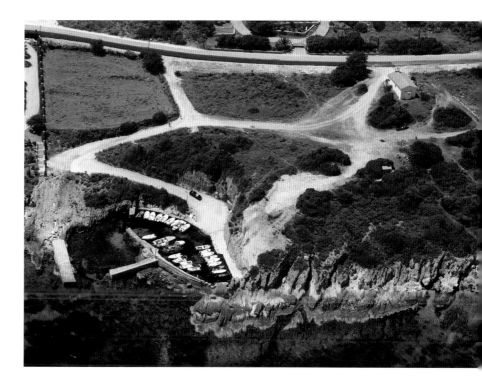

Το λιμανάκι της Σκάλας κάτω από το ξωκλήσι του Αγίου Γεωργίου

The small port of Skala below the rural chapel of Aghios Georgios

σελ. 68: Το νοτιότερο ακρωτήρι της Κεφαλονιάς, η Μούντα, με τη μακριά παραλία Καμίνια στα αριστερά του. Στο βάθος ξεχωρίζει η στενή ράχη του Παλιόκαστρου, όπου σώζονται ερείπια πολυγωνικών τειχών από την ακρόπολη των Πρόννων

p. 68: Mounta is the southernmost cape on Cephalonia, with the long Kaminia beach to its left. The narrow Paliokastro ridge stands out, with the surviving ruins of polygonal walls from the Pronnoi acropolis

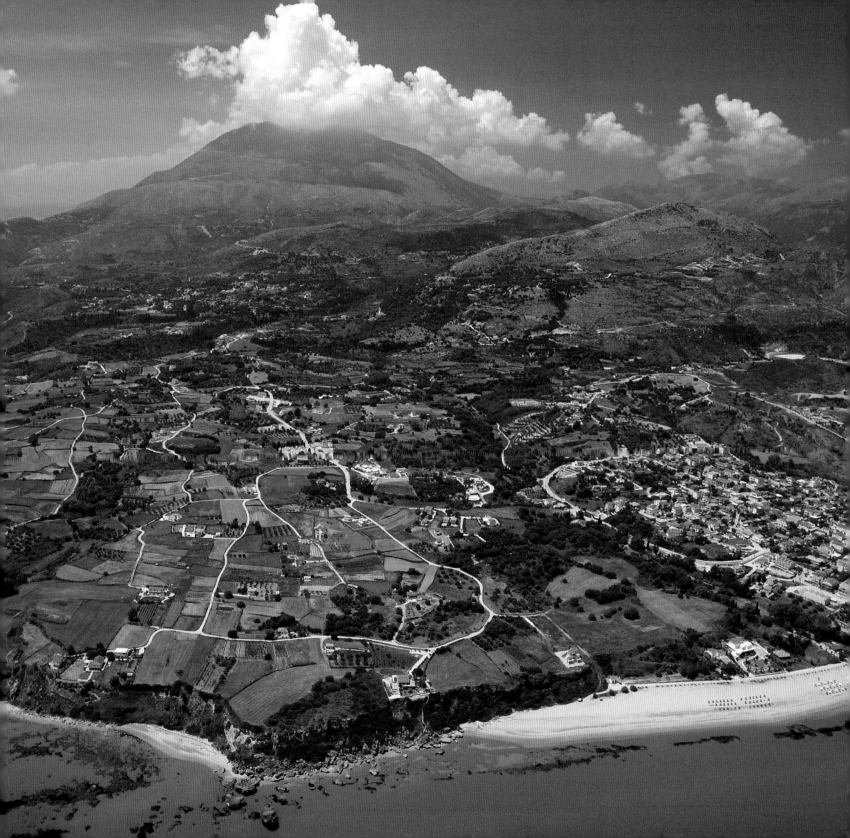

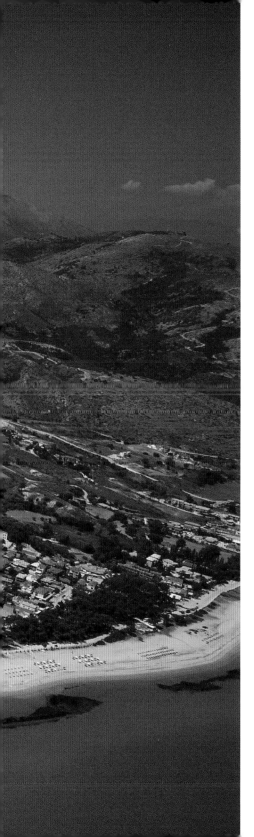

σελ. 70: Η Σκάλα με την απέραντη αμμουδιά της είναι ένα από τα δημοφιλέ-
στερα τουριστικά θέρετρα του νησιού

p. 70: Skala with its expansive sandy beach is one of the most popular
tourist resorts on the island

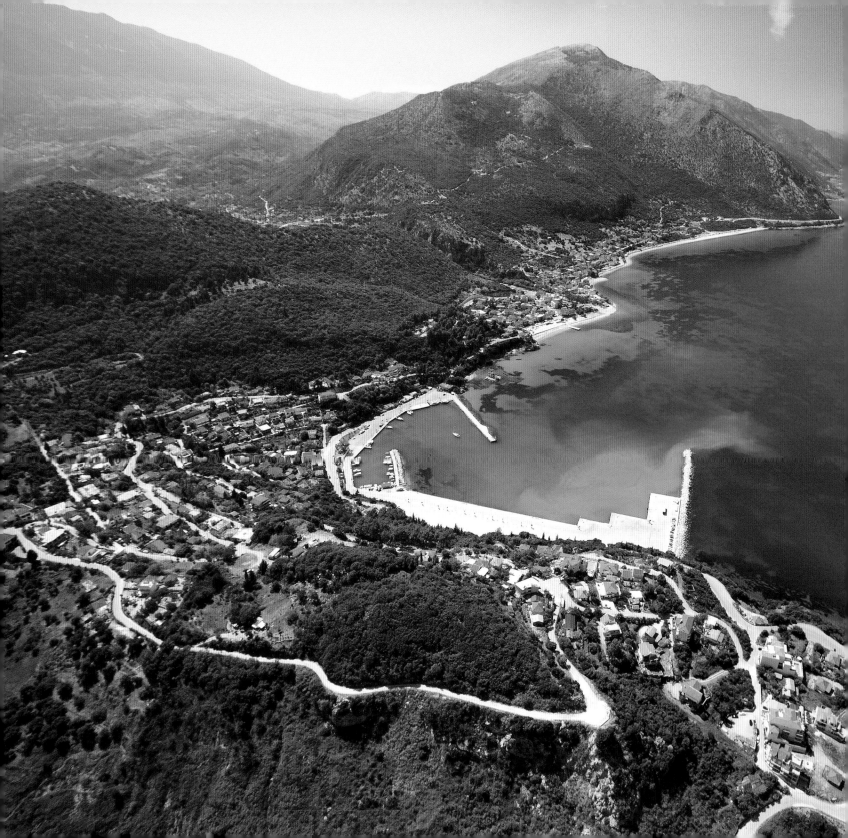

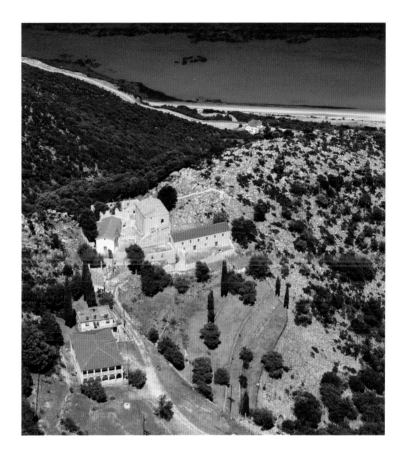

Το μοναστήρι της Παναγίας του Άτρους, χτισμένο ψηλά στην πλαγιά του ομώνυμου βουνού. Υπάρχουν αναφορές σε αυτό από τον 13ο αιώνα

The monastery dedicated to Panaghia at Atros is built high up on the slope of the mountain of the same name. It is mentioned as far back as the 13th century

σελ. 72: Το λιμάνι και η μεγάλη παραλία του Πόρου. Στο βάθος το βουνό Άτρος

p. 72: The port and extensive beach of Poros with Mt Atros in the background

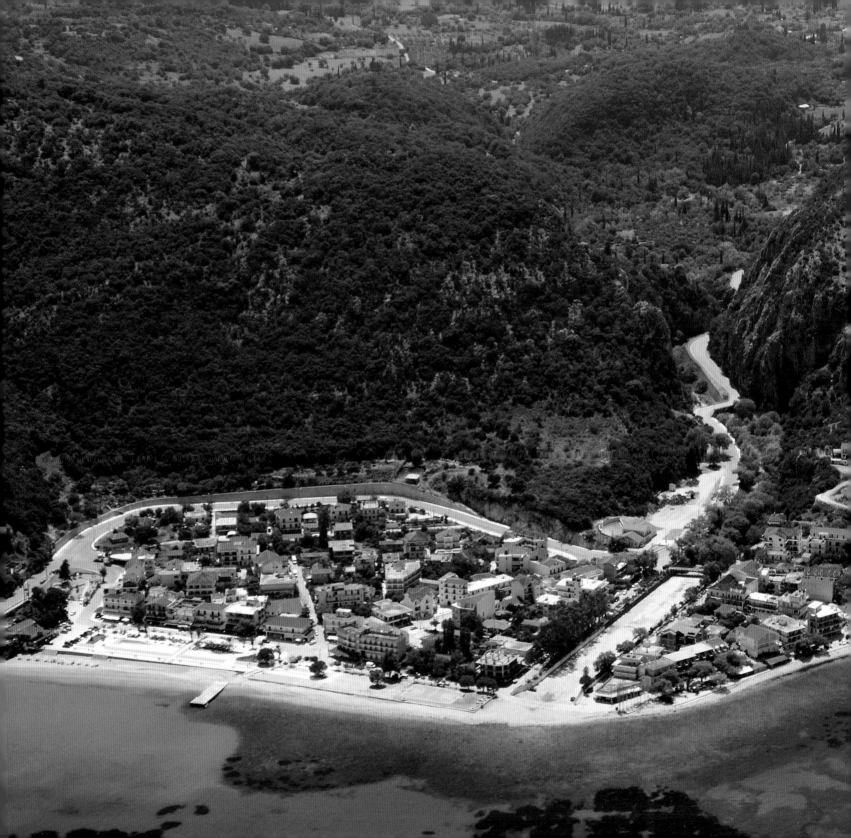

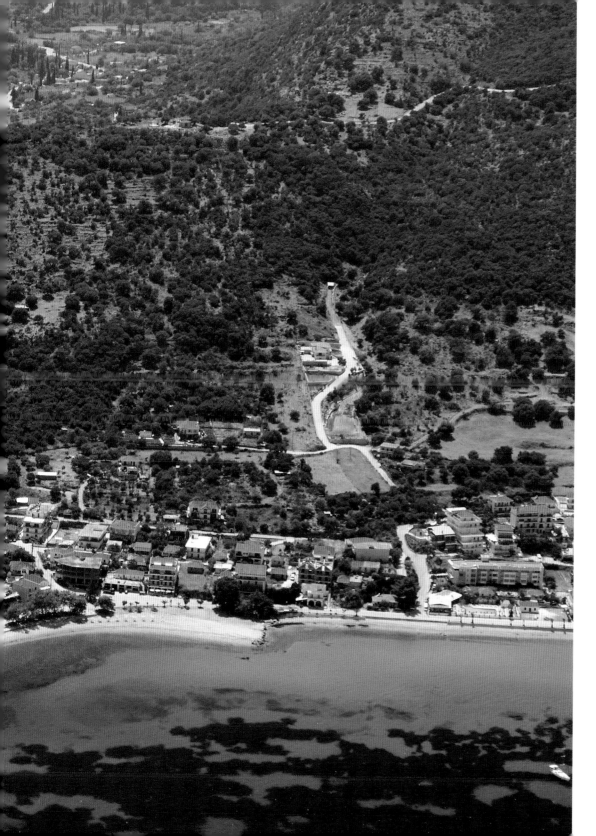

Η μακριά αμμουδιά του Πόρου και πίσω της η έξοδος του φαραγγιού, των Στενών του Πόρου, που ανοίχτηκε από τα νερά της περιοχής Αρακλί

The expansive sandy beach at Poros with the exit of the gorge in the background carved by the waters of the Arakli plateau

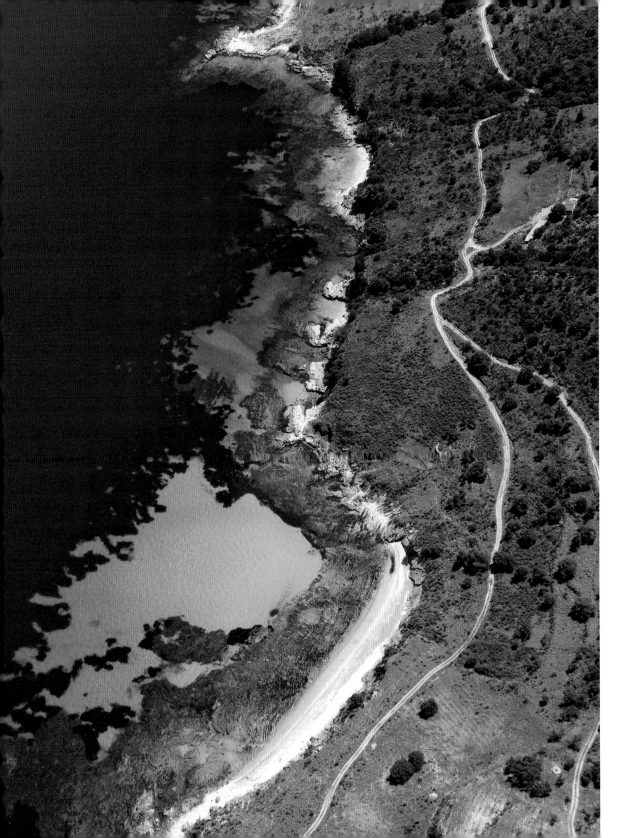

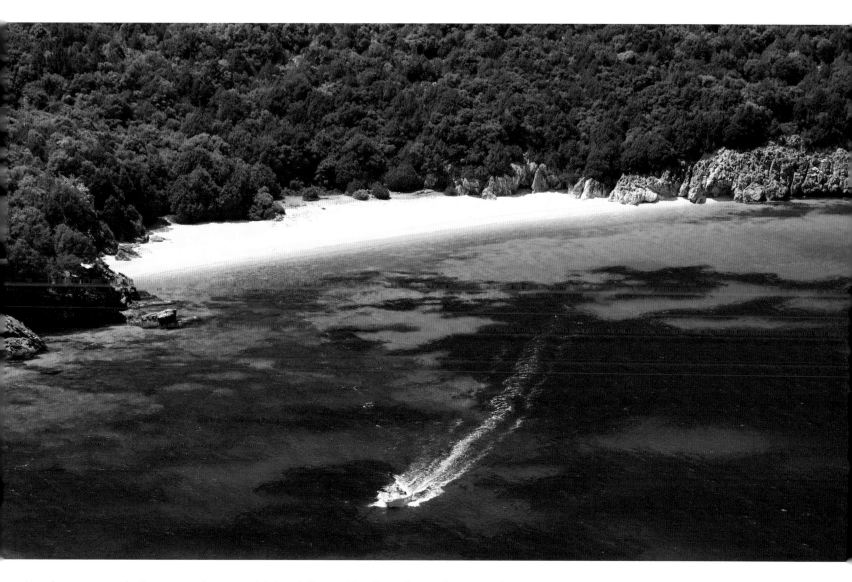

Η υπέροχη παραλία Κουτσουπιά, με το ψιλό λευκό βοτσαλάκι, ζωσμένη με θαμνοκυπάρισσα
The superb Koutsoupia beach with the fine light coloured pebbles that is surrounded by juniper shrubs

σελ. 76: Η παραλία Λαζάρου, στους ανατολικούς πρόποδες του βουνού Καστρί. Εδώ φθάνει κανείς με δύσβατο χωματόδρομο από τον Πόρο
p. 76: Lazarou beach at the eastern footholds of Mt Kastri, where one gains access via the difficult dirt road from Poros

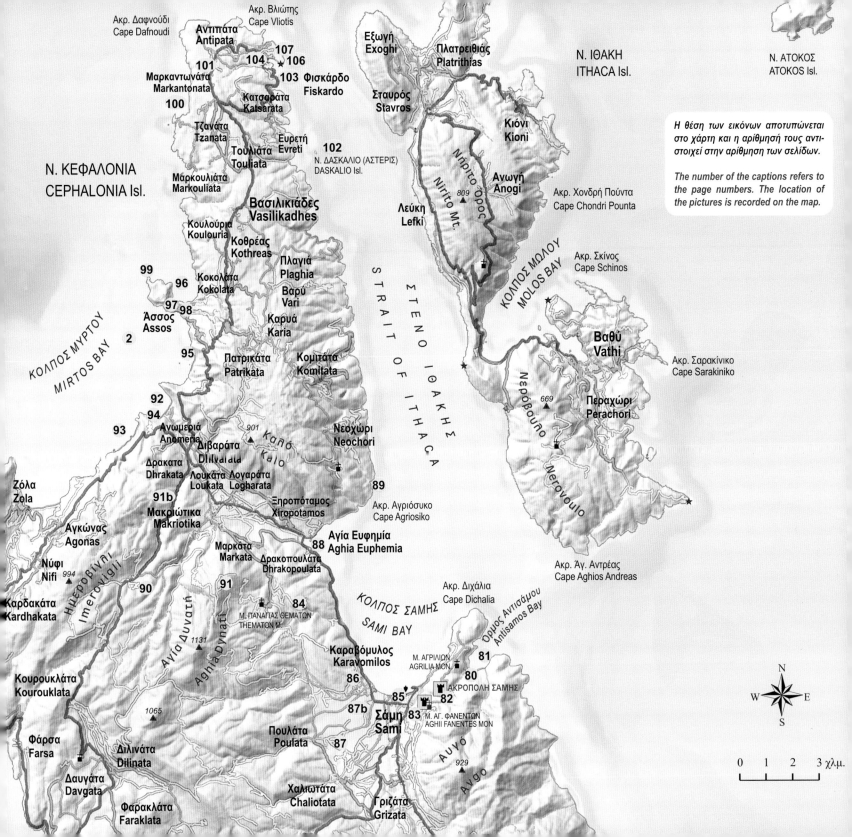

Ακρ. Δαφνούδι
Cape Dafnoudi

Ακρ. Βλιώτης
Cape Vliotis

Αντίπατα
Antipata

107
104 106
101
103 Φισκάρδο
Μαρκαντωνάτα Fiskardo
Markantonata
Κατσαράτα
100 Katsarata

Ευρετή
Τζανάτα Evreti 102
Tzanata
Τουλιάτα Ν. ΔΑΣΚΑΛΙΟ (ΑΣΤΕΡΙΣ)
Touliata DASKALIO Isl.

Μάρκουλιάτα
Markouliata
Βασιλικιάδες
Vasilikadhes

Κουλούρια
Koulouria
Κοθρέας
Kothreas
Πλαγιά
Plaghia

99
96 Κοκολάτα Βαρύ
Kokolata Vari

97 98 Κάρυά
Άσσος Karia
Assos

2 Κομιτάτα
95 Πατρικάτα Komitata
Patrikata

92
94
93 Ανωμεριά
Anomeria 901 Νεοχώρι
Διβαράτα Neochori
Dilinata
Δρακάτα
Dhrakata Λουκάτα Λογαράτα
Loukata Logharata

91b Ξηροπόταμος
Μακριώτικα Xiropotamos 89
Makriotika Ακρ. Αγριόσυκο
Cape Agriosiko
Αγκώνας
Agonas
Μαρκάτα 88 Αγία Ευφημία
Markata Aghia Euphemia
Νύφι 994
Nifi Δρακοπουλάτα
Dhrakopoulata
90 91
Καρδακάτα Ακρ. Διχάλια
Kardhakata ΚΟΛΠΟΣ ΣΑΜΗΣ Cape Dichalia
Μ. ΠΑΝΑΓΙΑΣ ΘΕΜΑΤΩΝ SAMI BAY Ορμος Αντισάμου
ΘΕΜΑΤΩΝ Μ. Antisamos Bay
Κουρουκλάτα 1131
Kourouklata Καραβόμυλος Μ. ΑΓΡΙΛΙΩΝ 81
Karavomilos AGRILIA MON. 80
86 ΑΚΡΟΠΟΛΗ ΣΑΜΗΣ
85 82
Φάρσα 1065 87b Σάμη
Farsa Sami 83 Μ. ΑΓ. ΦΑΝΕΝΤΩΝ
Πουλάτα AGHII FANENTES MON.
Διλινάτα Poulata 87
Dilinata
Δαυγάτα 929
Davgata Χαλιωτάτα
Chaliotata
Φαρακλάτα Γριζάτα
Faraklata Grizata

Ν. ΚΕΦΑΛΟΝΙΑ
CEPHALONIA Isl.

ΚΟΛΠΟΣ ΜΥΡΤΟΥ
MIRTOS BAY

Ζόλα
Zola

Ημεροβίγλι
Imerovigli

Αγία Δυνατή
Aghia Dynati

Εξωγή
Exoghi
Πλατρειθιάς
Platrithias

Σταυρός
Stavros

Κιόνι
Kioni

Νήριτο Όρος
Ανωγή
Anogi
Λεύκη 809
Lefki Νήριτο Mt.

ΣΤΕΝΟ ΙΘΑΚΗΣ
STRAIT OF ITHACA

ΚΟΛΠΟΣ ΜΩΛΟΥ
MOLOS BAY

Ακρ. Σκίνος
Cape Schinos

Βαθύ
Vathi

Ακρ. Σαρακίνικο
Cape Sarakiniko

Νερόβουλο
Nerovoulo 669

Περαχώρι
Perachori

Ν. ΙΘΑΚΗ
ITHACA Isl.

Ν. ΑΤΟΚΟΣ
ATOKOS Isl.

Ακρ. Χονδρή Πούντα
Cape Chondri Pounta

Ακρ. Άγ. Αντρέας
Cape Aghios Andreas

Η θέση των εικόνων αποτυπώνεται
στο χάρτη και η αρίθμησή τους αντι-
στοιχεί στην αρίθμηση των σελίδων.

The number of the captions refers to
the page numbers. The location of
the pictures is recorded on the map.

N
W E
S

0 1 2 3 χλμ.

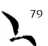

Η περιοχή της επαρχίας Σάμης

Τα μέρη που βρίσκονται στα ανατολικά του Αίνου και η χερσόνησος της Ερίσσου, συγκροτούσαν την επαρχία Σάμης.

Ένας ορεινός όγκος, παράλληλος με τον Αίνο, υψώνεται νότια από τη Σάμη και φθάνει μέχρι τον Πόρο, με τρεις διαδοχικές εξάρσεις, το Αυγό, 929 μ., το Καστρί, 1079 μ. και το Άτρος, 894 μ. Προς τα ανατολικά οι πλαγιές τους είναι πολύ απόκρημνες και οι ακτές ως επί το πλείστον βραχώδεις.

Ανάμεσα στις δύο οροσειρές ανοίγεται μιά επιμήκης κοιλάδα που ξεκινά από τον κάμπο της Σάμης σχηματίζει ένα ανοιχτό διάσελο στο Πυργί και στη συνέχεια κατηφορίζει προς τη μεριά του Πόρου.

Στα δυτικά της Σάμης βρίσκεται ο όγκος της Αγίας Δυνατής στα βόρεια του οποίου ανοίγεται μιά στενή επιμήκης κοιλάδα που φθάνει μέχρι την παραλία της Αγίας Ευφημίας. Από το διάσελο, κοντά στα Λιβαράτα, μιά απότομη κατεβασιά μας οδηγεί στην εξαίσια παραλία του Μύρτου. Η ρίζα της χερσονήσου της Ερίσσου είναι ορεινή με το όρος Καλό να υψώνεται μονομιάς στα 901 μέτρα. Προς τα βόρεια το Καλό χαμηλώνει σταδιακά συνθέτοντας ένα λοφώδες ανάγλυφο που σβήνει στην περιοχή του χωριού Μεσοβούνια. Η υπόλοιπη μισή Έρισσος είναι ένα επίμηκες υψίπεδο ζωσμένο με κοκκινωπό βράχινο κράσπεδο. Η ακτή της Ερίσσου είναι πιό δαντελωτή συγκριτικά με το υπόλοιπο νησί και σχηματίζει πολλούς μικρούς ορμίσκους, που φιλοξενούν κρυφές παραλίες.

Πρωτεύουσα της επαρχίας είναι το λιμάνι της Σάμης που διαιωνίζει το όνομα της αρχαίας πρωτεύουσας του νησιού. Λείψανα της ακρόπολής της σώζονται σε ύψωμα ανατολικά από το λιμάνι. Μαζί με τον γειτονικό Καραβόμυλο και το λιμανάκι της Αγίας Ευφημίας συγκεντρώνουν το μεγαλύτερο μέρος της τουριστικής υποδομής της επαρχίας. Το υψίπεδο της Ερίσσου είναι κατάσπαρτο με μικρούς οικισμούς, που διατηρούν σε κάποιο βαθμό την παλιά τους φυσιογνωμία καθώς ήταν και οι μόνοι που γλύτωσαν από το μεγάλο σεισμό του 53.

The region of Sami province

The areas to the east of Mt. Ainos and the Erissos peninsula have formed the Sami province.

A massif, in parallel with Mt. Ainos, rises to the south of Sami and reaches as far as Poros with three successive peaks, Avgo at 929 metres, Kastri at 1079 metres, and Atros at 894 metres. To the east its slopes are very precipitous and the shores are predominantly rocky.

An elongated valley unfolds between the two mountain ranges that commences from the Sami plains and forms an open pass at Pirgi and thereafter descends towards the side of Poros.

To the west of Sami is the Aghia Dinati massif north of which opens a narrow elongated valley that reaches as far as Aghia Euphemia beach. A steep descent through the pass, close to Divarata, leads us to the exceptional Myrtos beach.

The root of the Erissos peninsula is mountainous with Mt. Kalo rising sharply to 901 metres. To the north Mt. Kalo gradually descends to form a hilly relief that ends in the Mesovounia village area. The other half of Erissos is an elongated plateau that is bound by reddish rocky faces. The Erissos shore is comparatively more indented than the rest of the island and forms many small inlets, which host concealed beaches.

The port of Sami is the capital of the province that has perpetuated the name of the island's ancient capital. The relics of its acropolis have survived on a hillock to the east of the port. Together with the neighbouring Karavomilos town and the small port at Aghia Euphemia they have amassed the greater part of the province's tourist facilities. The Erissos plateau is studded with small villages, which have to a certain degree retained their old features, since these were the only ones that survived the devastating earthquake in 1953.

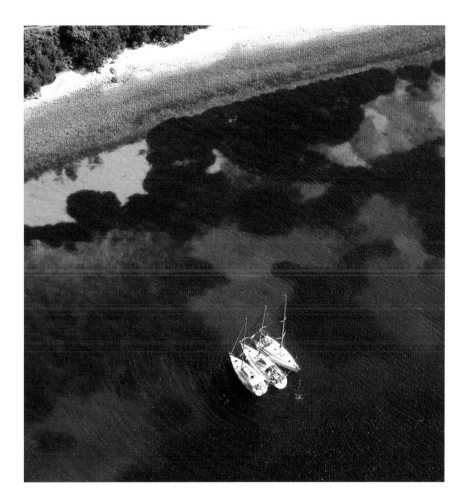

Ιστιοπλοϊκά στον κόλπο της Αντισάμου

Sailing boats on Antisamos bay

σελ. 80: Ο κόλπος της Αντισάμου με την όμορφη παραλία του. Στο βάθος η Ιθάκη

p. 80: Antisamos bay with its beautiful beach. Ithaca in the background

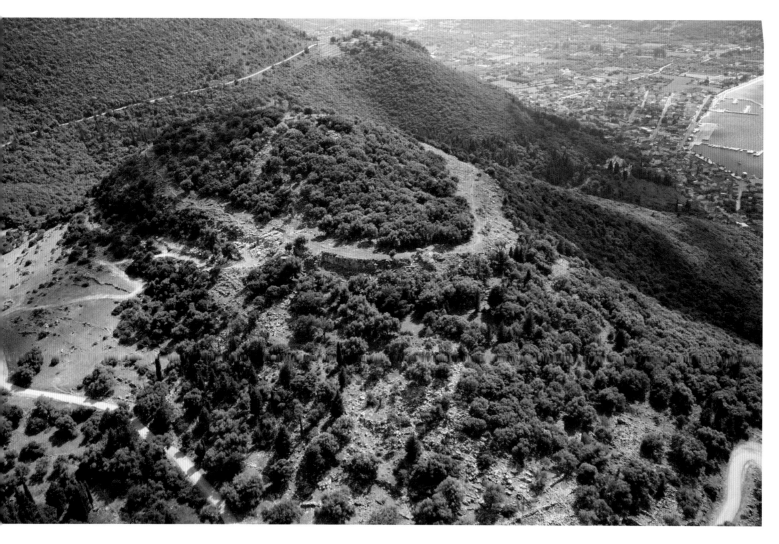

Η αρχαία πόλη Σάμη είχε δύο ακροπόλεις στα ελληνιστικά χρόνια που συνδέονταν μεταξύ τους. Εδώ διακρίνεται τμήμα του τείχους της βορειότερης ακρόπολης

The ancient city of Sami had two acropolis during the Hellenistic period, which were interconnected. Sections of the wall on the northernmost wall can be discerned here

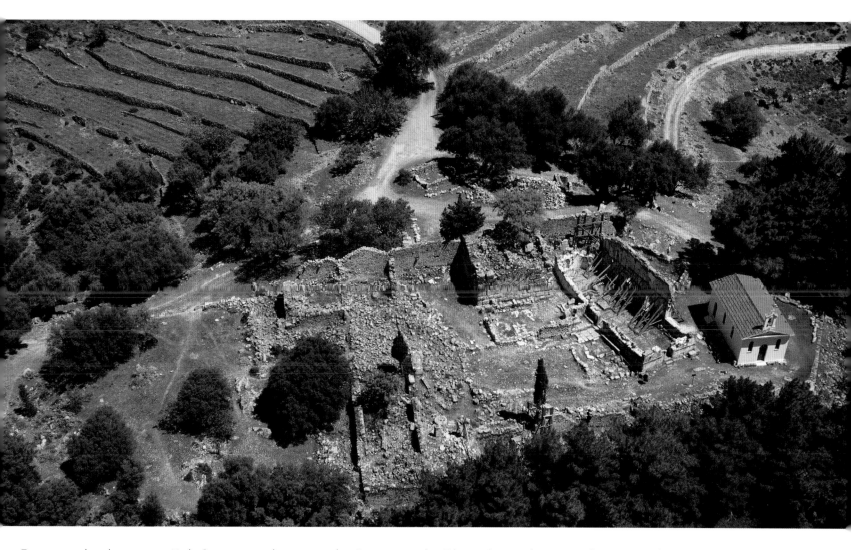

Το οχυρωμένο ύψωμα της Κυάτιδος, γειτονικό στην ακρόπολη της αρχαίας Σάμης, όπου χτίστηκε αργότερα η μονή των Αγίων Φανέντων, των αγίων της Κεφαλονιάς, Γρηγορίου, Θεολόγου και Λέοντος

The fortified Kyatis hill, (adjacent to the acropolis of ancient Sami) where the monastery of the Aghioi Fanentes was later built, dedicated to the saints of Cephalonia, Gregory, Theologos and Leon

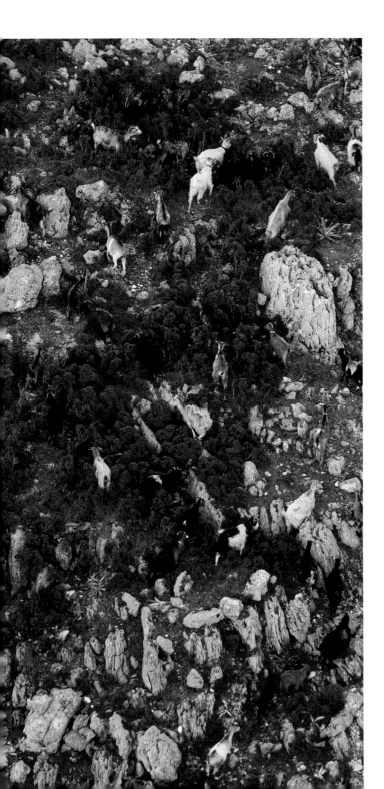

Στα υψώματα γύρω από τη Σάμη εκτρέφονται κατσίκια και μοσχά-
ρια ελευθέρας βοσκής, που τροφοδοτούν το νησί με νοστιμότατα
κρέατα

*Free-range livestock, goats and cattle are reared on the hills
around Sami, which supply the island with most delicious meats*

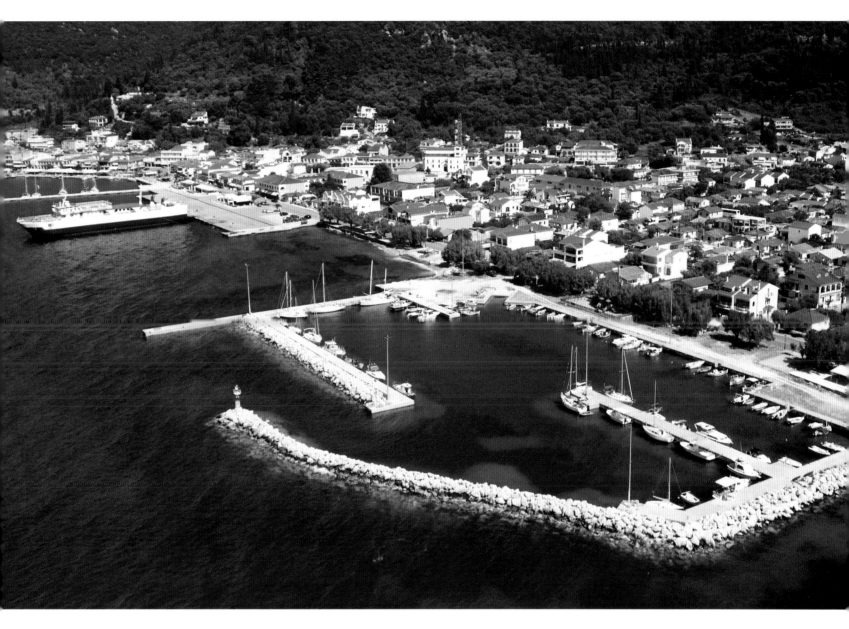

Η Σάμη, το κύριο λιμάνι της Κεφαλονιάς, όπου προσεγγίζουν φερυμπότ απο την Πάτρα
Sami is the main port in Cephalonia, where the ferryboats from Patra dock

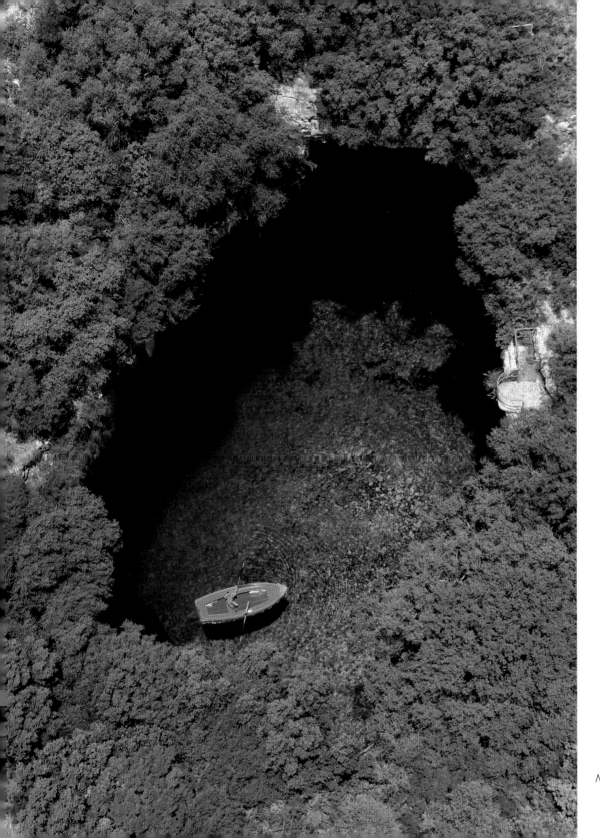

Μελισσάνη / Melissani

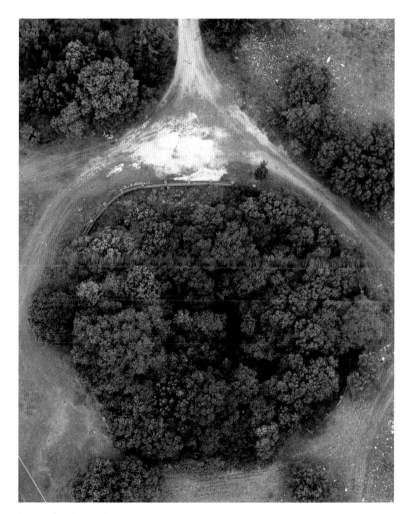

Αγκαλάκι / Agalaki

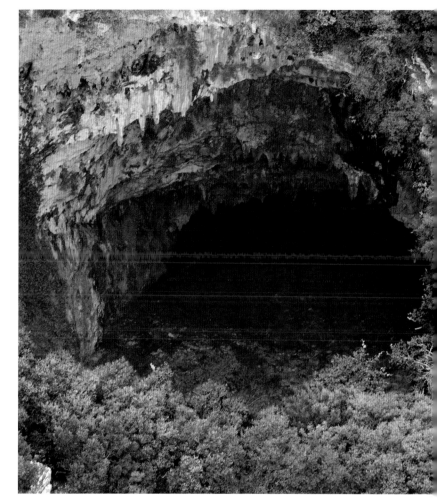

Αγία Ελεούσα / Aghia Eleousa

Το ασβεστολιθικό υπόστρωμα προίκησε την Κεφαλονιά με άφθονους καρστικούς σχηματισμούς, σπηλιές, καταβόθρες, υπόγειους αγωγούς. Η περιοχή της Σάμης έχει μια σειρά από βαραθρώδη σπήλαια με υδάτινο πυθμένα και εντυπωσιακό σταλακτιτικό διάκοσμο

The limestone substrate has endowed Cephalonia with abundant karst formations, caves, pot holes and subterranean channels. The Sami region has a series of caves and pot holes with a water base and an impressive stalactite decoration

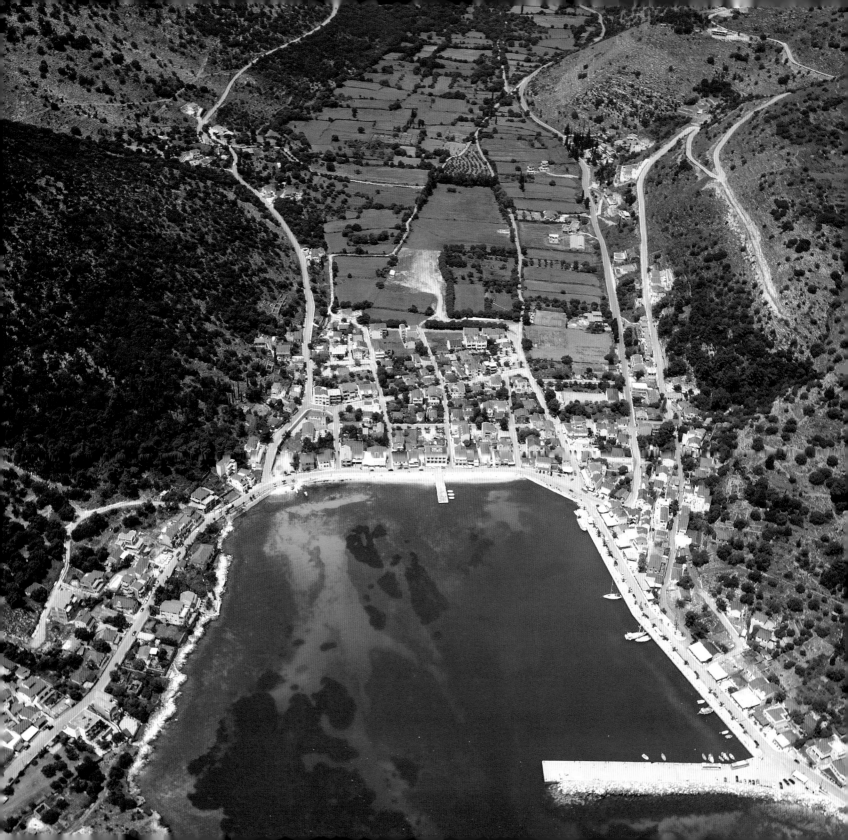

O Καψαλιμνιόνας, ένας απο τους μικρούς ορμίσκους με αμμουδιά που συναντά κανείς κατά μήκος της ανατολικής ακτής της Ερίσσου

Kapsalimnionas is one of the small sandy bays that one encounters along the length of the eastern shore of Erissos

σελ. 88: Η Αγία Ευφημιά (Αγια-Θυμιά των ντόπιων) είναι ένα γραφικό λιμάνι, τουριστικό αραξοβόλι και θέρετρο, στο βόρειο μυχό του κόλπου της Σάμης. Πίσω από τον οικισμό ξεκινά μια στενή ομαλή κοιλάδα που πλαισιώνεται από τους ορεινούς όγκους της Αγίας Δυνατής και του Καλού

p. 88: Aghia Euphemia (Aghia – Thymia to the locals) is a picturesque port, a tourist anchorage and resort, on the northern cove of Sami bay. Behind the town commences a narrow and even plain that is bordered by the massifs of Mt Aghia Dinati and Mt Kalo

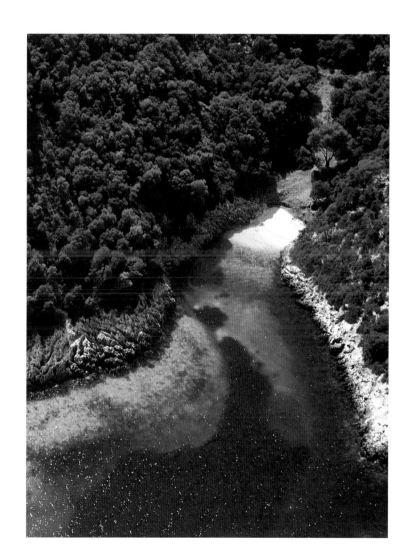

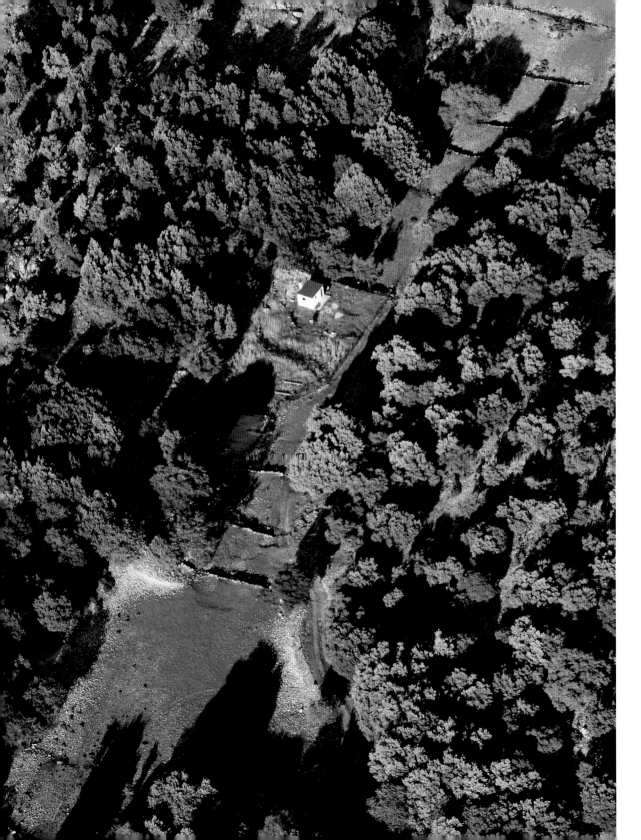

Μικρή αγροτική εγκατάσταση στις θαμνοντυμένες πλαγιές της Αγίας Δυνατής

A minor rural establishment on the bush clad slopes of Mt Aghia Dinati

σελ. 91: Ανεμογεννήτριες στην Αγία Δυνατή

Φιδίσιος δρόμος στη ρεματιά του Παπουλάκου, ανάμεσα στην Αγία Δυνατή και το Ημεροβίγλι

p. 91: Wind generators on Mt Aghia Dinati

The snake-like winding road along the Papoulakou stream between Mt Aghia Dinati and Mt Imerovigli

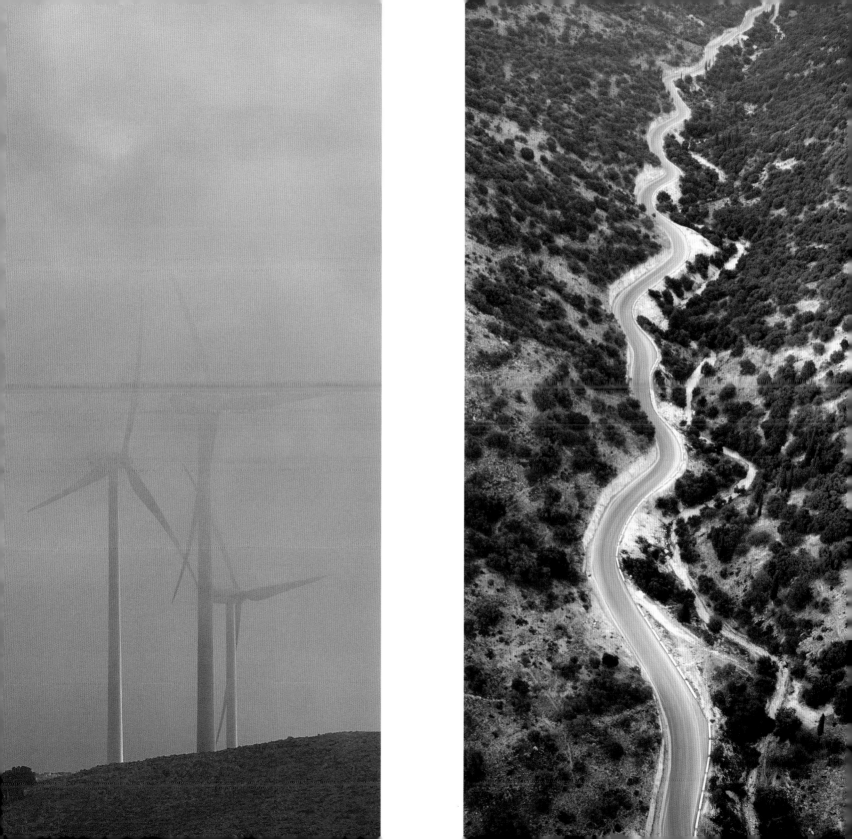

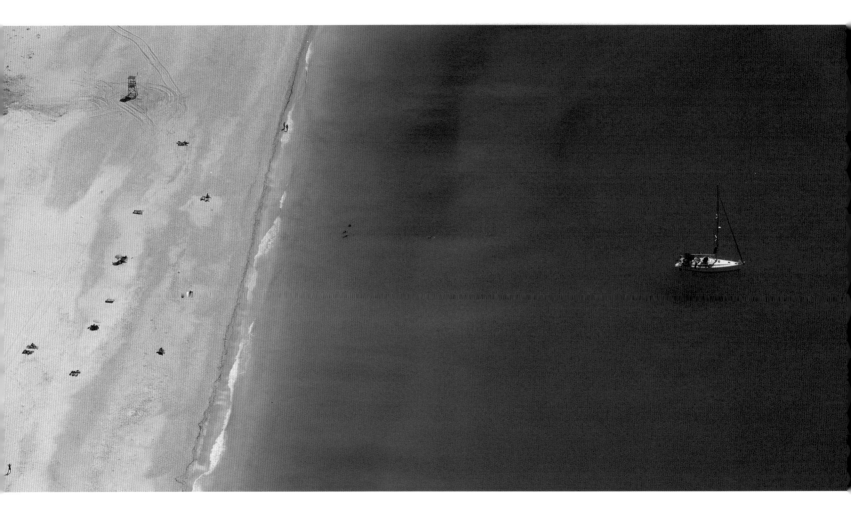

Η υπέροχη παραλία του Μύρτου. Στον ομώνυμο κόλπου υπάρχουν πολλές εφάμιλλες, όμως ο Μύρτος είναι η μόνη προσπελάσιμη με δρόμο
The superb Myrtos beach. In the bay of the same name there are a few other similar beaches, but Myrtos is the only one accessible by road

σελ. 93: Άλλη μια υπέροχη παραλία ακριβώς νότια από το Μύρτο
p. 93 Another superb beach just south of Myrtos beach

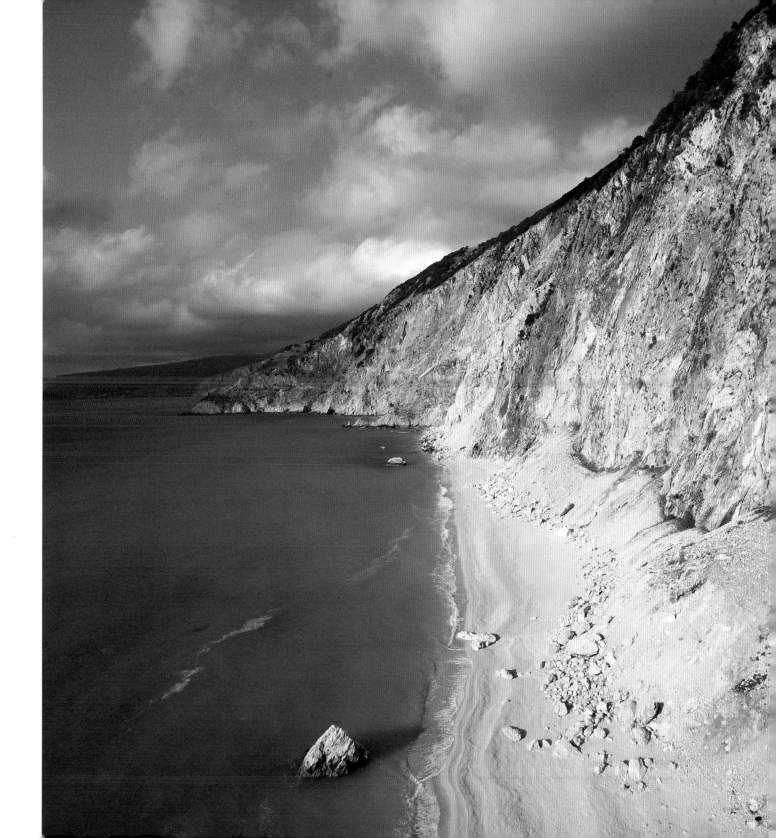

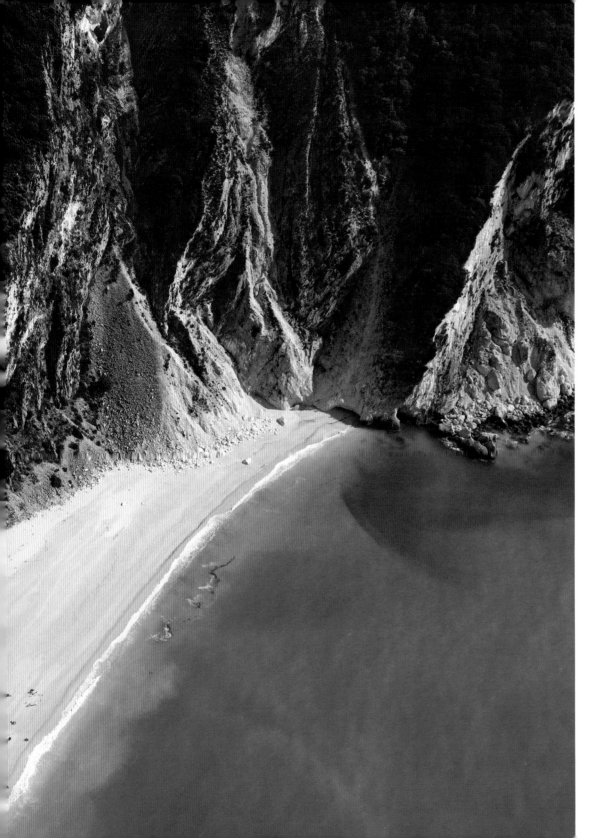

Τo νότιo άκρo της παραλίας
του Μύρτου με τους δενδρό-
μορφους βράχινους σχημα-
τισμούς

*The southern edge of Myrtos
beach with the tree-shaped
rock formations*

σελ. 95: Μια ακόμα παραλία
ανάμεσα στο Μύρτο και την
Άσσο, με τη βραχονησίδα
του Αγίου Παντελεήμονα στ'
ανοιχτά της

*p. 95: Another beach be-
tween Myrtos and Assos pe-
ninsula with Aghios Pantelei-
mon offshore islet*

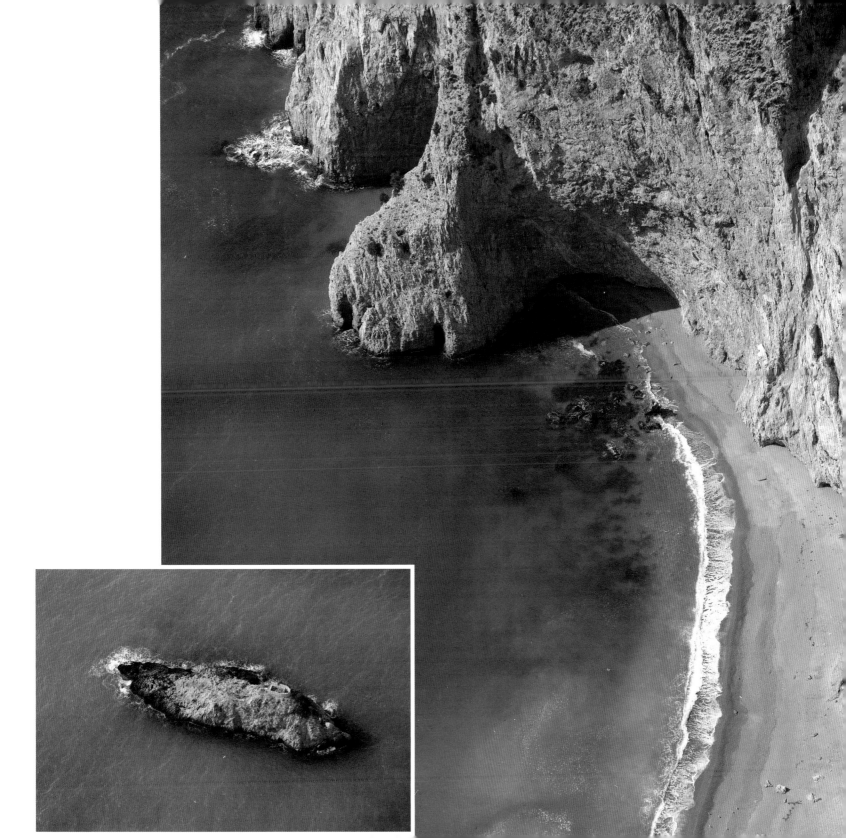

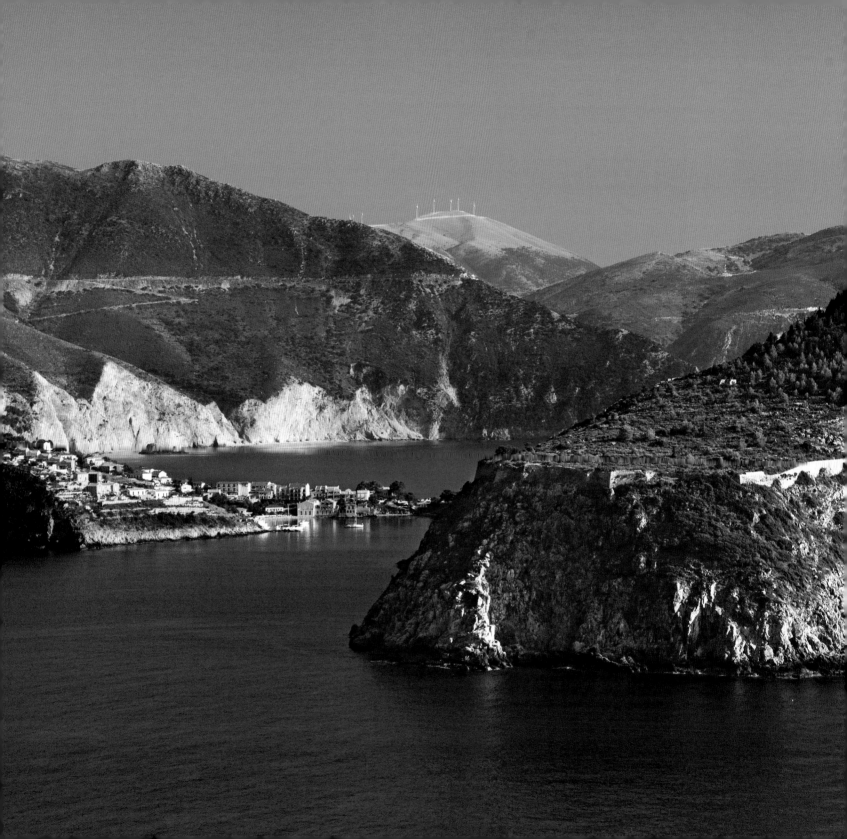

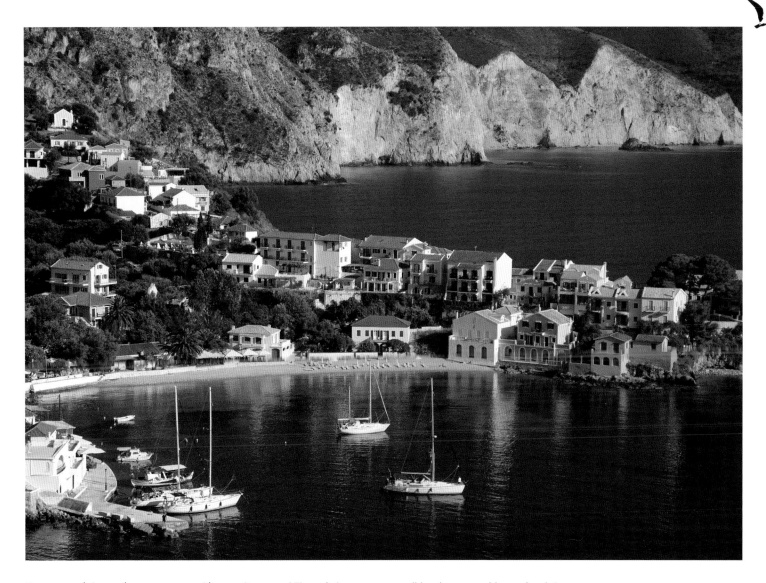

Το γραφικό λιμανάκι και η παραλία της Άσσου / The picturesque small harbour and beach at Assos

σελ. 96: Το φρούριο της Άσσου ξεκίνησε να χτίζεται από τους Ενετούς στα τέλη του 16ου αιώνα και ολοκληρώθηκε σε σύντομο χρονικό διάστημα. Όμως, παρά τα εξαιρετικά οχυρωματικά του χαρίσματα, το φρούριο δεν κατάφερε να κατοικηθεί λόγω της έλλειψης νερού και της δυσκολίας στην τροφοδοσία. Αναπτύχθηκε ωστόσο η μικρή πολιτεία στη βάση του, στον ισθμό, αξιοποιώντας το φυσικό λιμανάκι

p. 96: The building of Assos fortress commenced under the Venetians in the late 16th century and was completed within a short period. However, despite its exceptional fortification features, the fortress never managed to be settled due to a lack of water and the difficulty in provisioning. Nevertheless, a small city developed at its base on the isthmus, which developed the small natural harbour

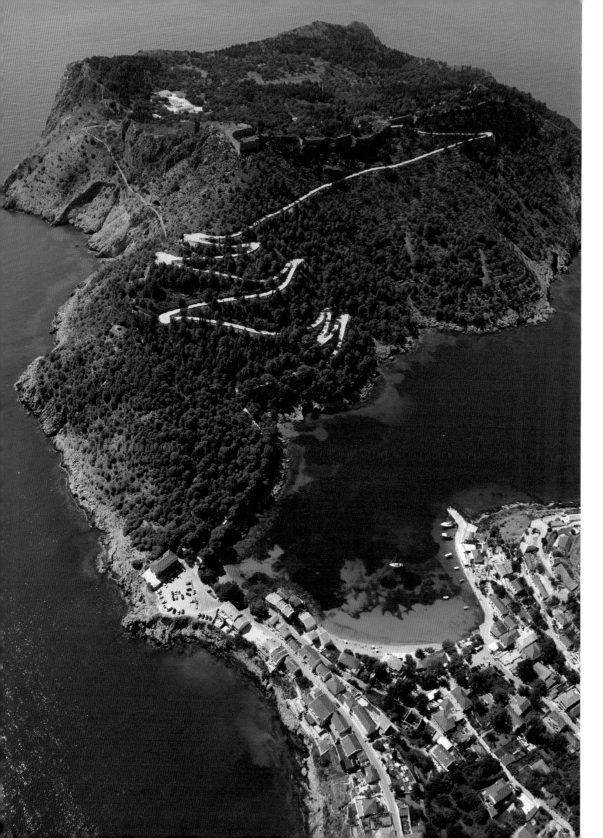

Ο ισθμός και η βραχώδης νησίδα που η στέψη της περιτρέχεται από το τείχος του κάστρου. Την εποχή της κατασκευής του, το κάστρο της Άσσου θεωρείτο απόρθητο

The isthmus and rocky islet encircled by the castle wall, which at the time of its construction was considered to be impregnable

σελ. 99: Η νησίδα του κάστρου της Άσσου από τα βορειοδυτικά. Στα δεξιά της ανοίγεται ο κόλπος του Μύρτου

p. 99: The Assos castle islet viewed from the north-west, with Myrtos bay opening out to its west.

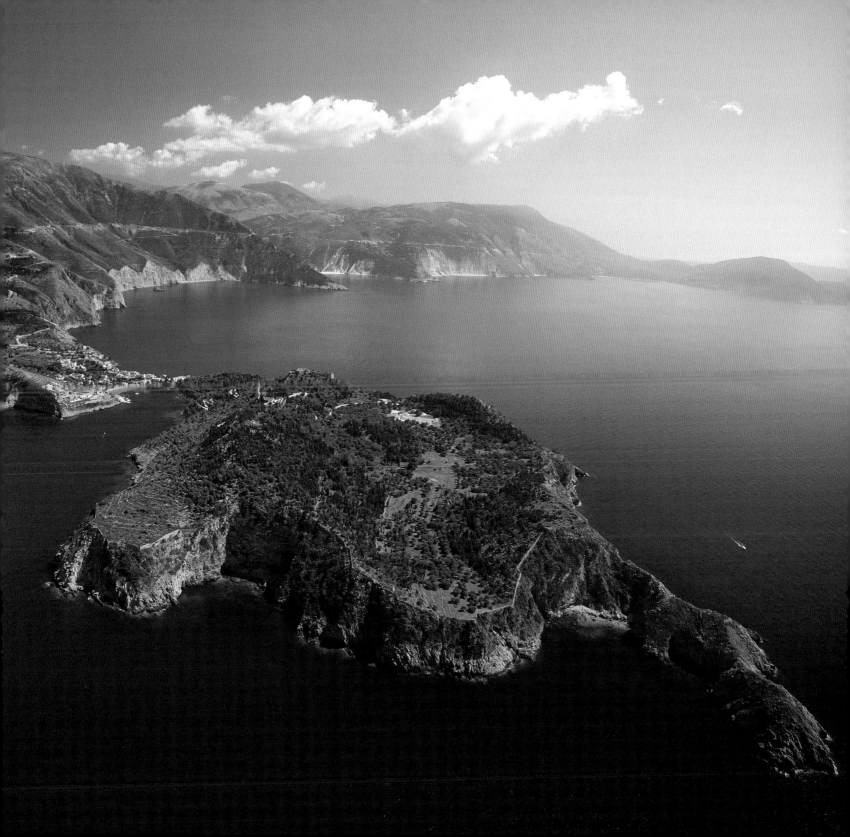

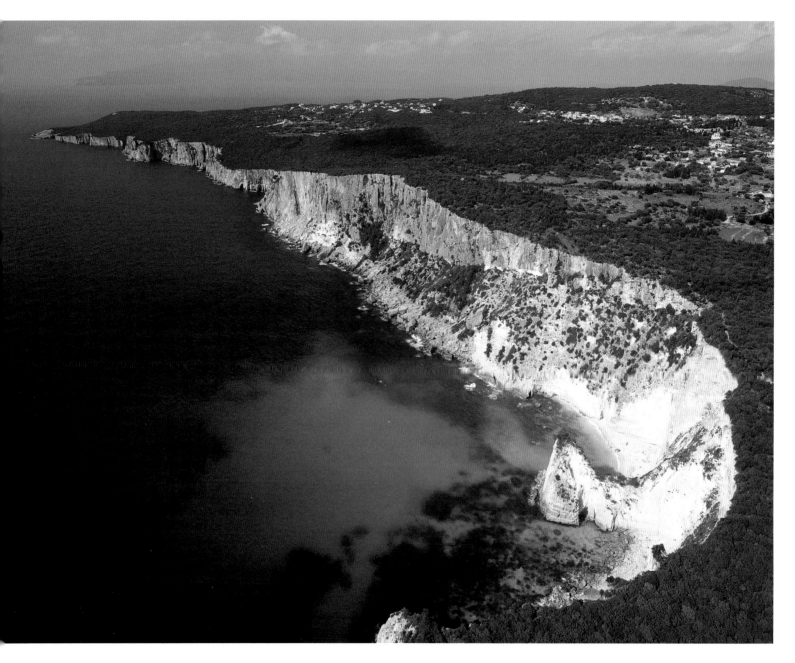

Η βόρεια Έρισσος καταλήγει στο ακρωτήρι Δαφνούδι. Σε πρώτο πλάνο ο όρμος Αλατιές
North Erissos terminates at cape Dafnoudi; Alaties bay in the foreground

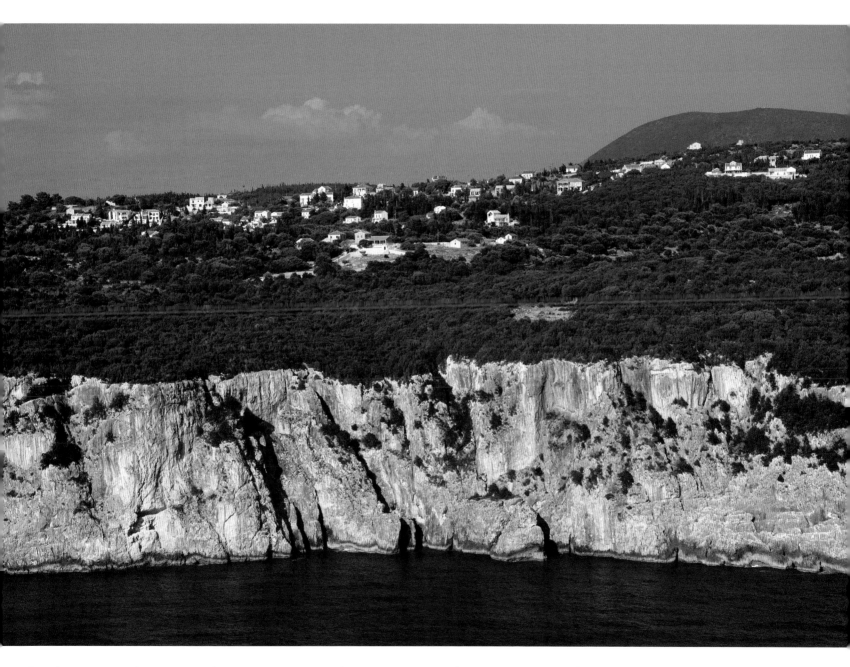

Οι στέγες των σπιτιών στα Φραπάτα και τα Μαρκαντωνάτα ομοιοκαταληκτούν με τους κοκκινωπούς βράχους της ακτής

The roofs on the houses at Frapata and Markantonata are in harmony with the reddish rocks on the shore

Η νησίδα Δασκαλιό ή Αστερίς στο στενό της Ιθάκης, έχει πάνω της μικρό ξωκλήσι και ερείπια παλιών κτισμάτων

Daskalio or Asteris islet at the Ithaca strait with a small rural chapel above and the ruins of old buildings

σελ. 103: Σε όλη την Έρισσο υπάρχει ένα μόνο ασφαλές λιμάνι, το Φισκάρδο που διαιωνίζει το όνομα του Νορμανδού Ροβέρτου Γισκάρδου, ο οποίος πέθανε εδώ στα τέλη του 11ου αιώνα. Το λιμάνι ήταν γνωστό απο τα αρχαία χρόνια ως Πάνορμος

p. 103: There is only one safe harbour in all of Erisos, at Fiskardo, which perpetuates the name of the Norman Robert Guiscard, who died here in that late 11th century. In antiquity the port was known as Panormos

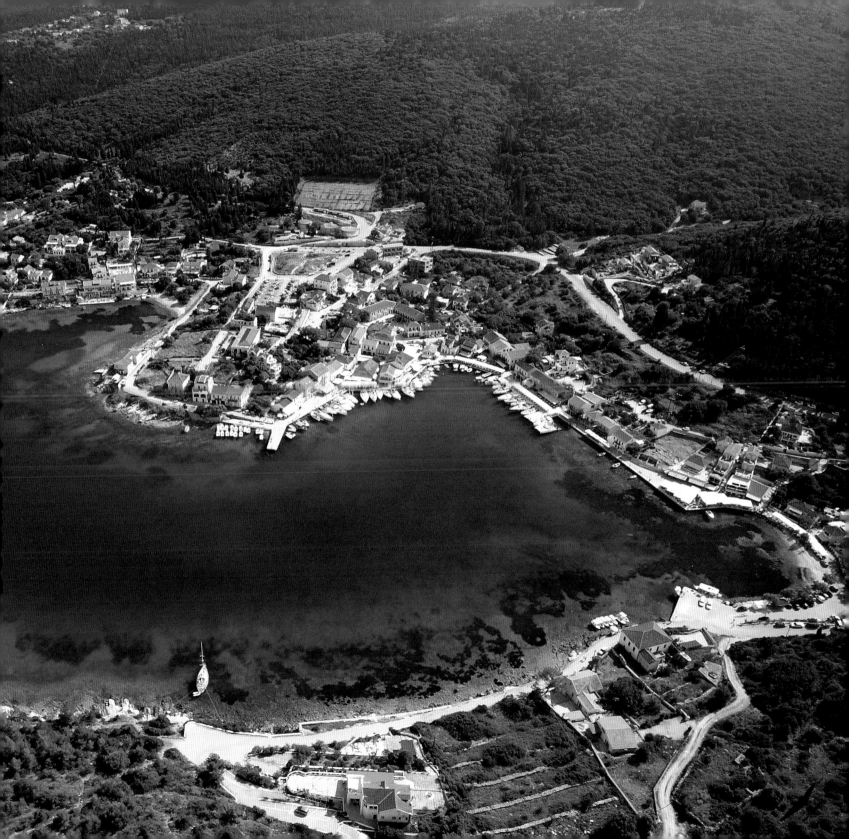

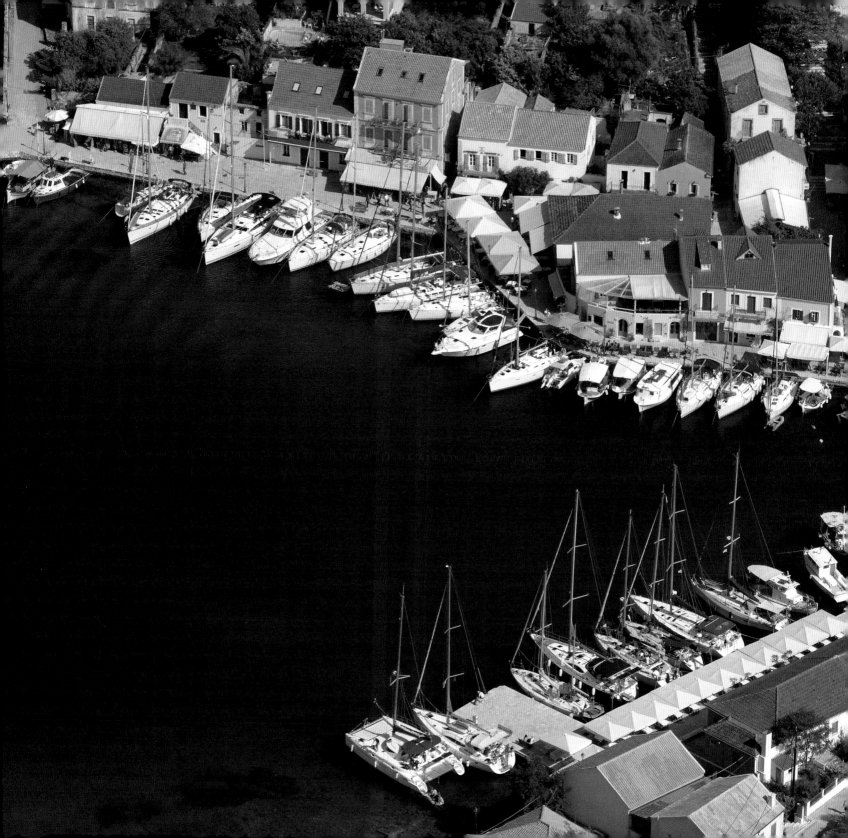

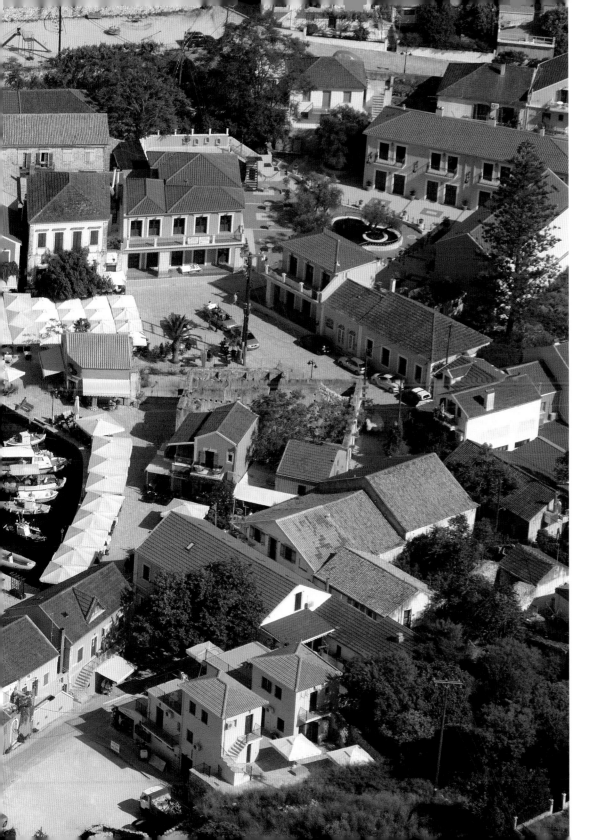

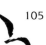
Το γραφικό Φισκάρδο είναι
χτισμένο στο μυχό του ομώ-
νυμου όρμου

*Picturesque Fiskardo has
been built in the cove of the
bay of the same name*

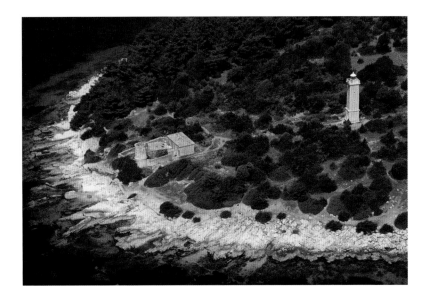

Ο φάρος του Φισκάρδου κατασκευάστηκε το 1892 πάνω στη χερσόνησο Φουρνιά που προστατεύει τον όρμο απο τα ΒΑ, λίγα μέτρα ψηλότερα από τον παλιό βενετσιάνικο φάρο

The Fiskardo lighthouse was constructed in 1892 on the Fournia peninsula that protects the cove from the NE, a few metres above the old Venetian

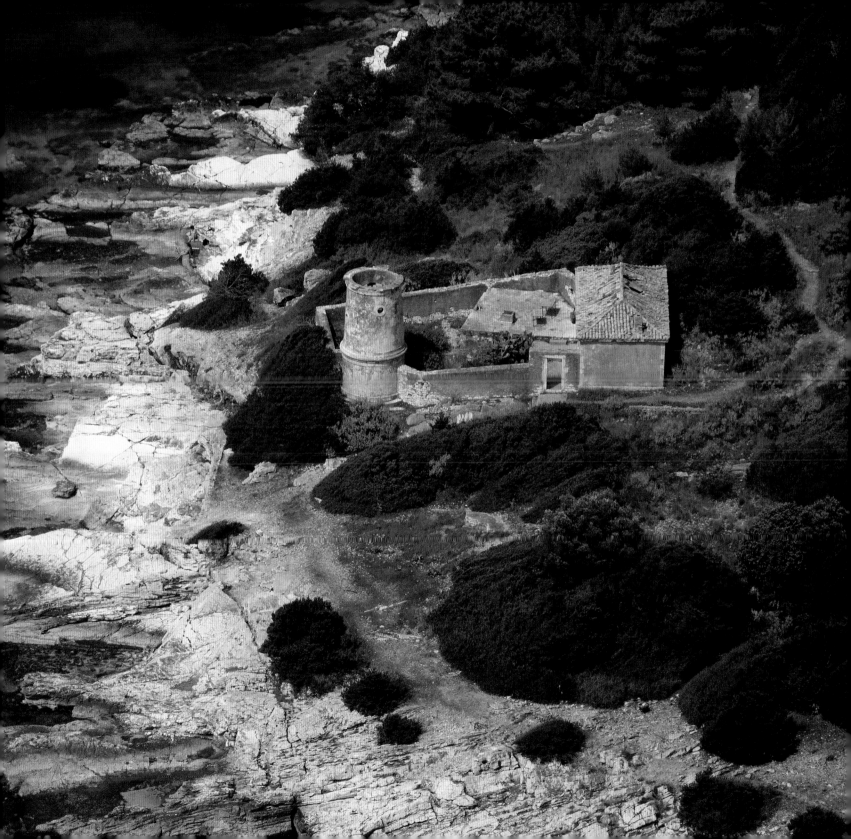

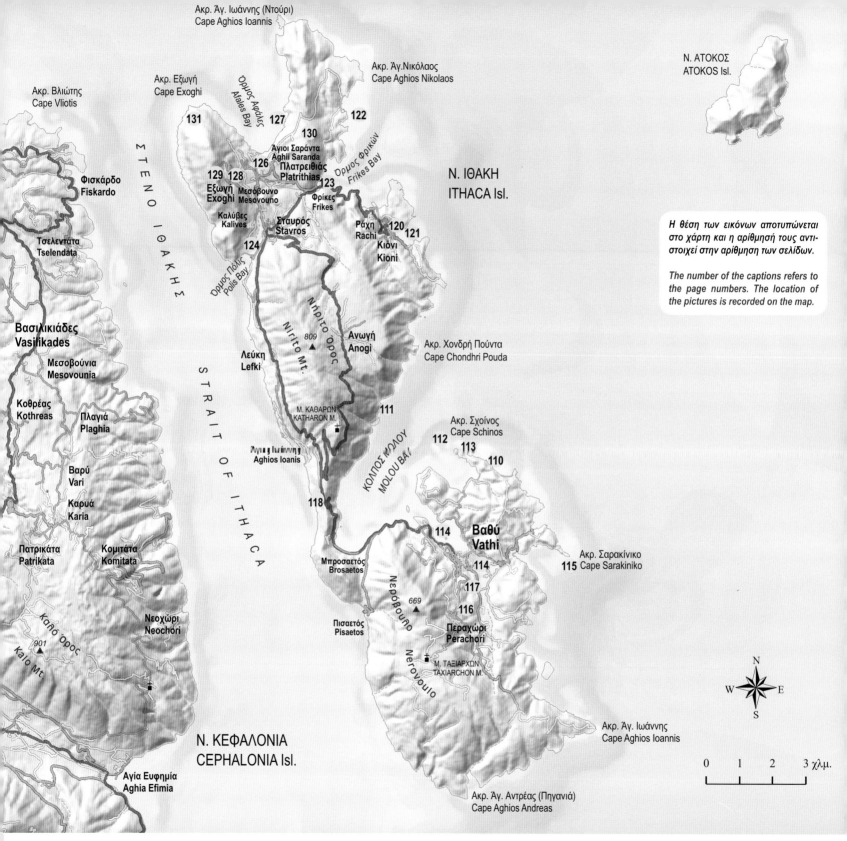

Ακρ. Άγ. Ιωάννης (Ντούρι)
Cape Aghios Ioannis

Ακρ. Άγ.Νικόλαος
Cape Aghios Nikolaos

Ν. ΑΤΟΚΟΣ
ATOKOS Isl.

Ακρ. Εξωγή
Cape Exoghi

Ακρ. Βλιώτης
Cape Vliotis

Ορμος Αφάλες
Afáles Bay

131

127

130

122

Αγιοι Σαράντα
Aghii Saranda

126

Πλατρειθιάς
Platrithias

Ορμος Φρικών
Frikes Bay

Ν. ΙΘΑΚΗ
ITHACA Isl.

123

129 128

Εξωγή
Exoghi

Μεσόβουνο
Mesovouno

Φρίκες
Frikes

Φισκάρδο
Fiskardo

Καλύβες
Kalives

Ράχη
Rachi

120

121

Σταυρός
Stavros

Κιόνι
Kioni

Τσελεντάτα
Tselendata

124

Ορμος Πόλις
Polis Bay

Βασιλικιάδες
Vasilikades

Νήριτο όρος
Nírito Mt.

Ανωγή
Anogi

Ακρ. Χονδρή Πούντα
Cape Chondhri Pouda

Μεσοβούνια
Mesovounia

809

Κοθρέας
Kothreas

Πλαγιά
Plaghia

Λεύκη
Lefki

111

Βαρύ
Vari

Μ. ΚΑΘΑΡΩΝ
KATHARON M.

Ακρ. Σχοίνος
Cape Schinos

112

113

110

Καρυά
Karia

Άγιος Ιωάννης
Aghios Ioanis

ΚΟΛΠΟΣ ΜΩΛΟΥ
MOLOU BAY

Πατρικάτα
Patrikata

Κομιτάτα
Komitata

118

114

Βαθύ
Vathi

Μπροσαετός
Brosaetos

114

Ακρ. Σαρακίνικο
Cape Sarakiniko

115

Νεοχώρι
Neochori

117

901

καλό όρος
kalo Mt

Πισαετός
Pisaetos

669

116

Περαχώρι
Perachori

Ν. ΚΕΦΑΛΟΝΙΑ
CEPHALONIA Isl.

Μ. ΤΑΞΙΑΡΧΩΝ
TAXIARCHON M.

Αγία Ευφημία
Aghia Efimia

Ακρ. Άγ. Ιωάννης
Cape Aghios Ioannis

Ακρ. Άγ. Αντρέας (Πηγανιά)
Cape Aghios Andreas

ΣΤΕΝΟ ΙΘΑΚΗΣ

STRAIT OF ITHACA

Νερόβουλο
Nerovoulo

0 1 2 3 χλμ.

Ιθάκη

Άν βλέποντας έναν τόπο καταλαβαίνεις καλύτερα όσα έχεις διαβάσει γι αυτόν, τότε η Ιθάκη, γη δύσβατη και φτενή, τριγυρισμένη από μαγικά και παιχνιδιάρικα ακρογιάλια, εύλογα γέννησε τον ευφυή, επινοητικό, δαιμόνια Οδυσσέα.

Η Ιθάκη είναι ένα επίμηκες νησί με βαθείς κόλπους. Ο πιό μεγάλος, του Μώλου, χωρίζει το νησί σε δύο τμήματα, το βόρειο και το νότιο, που τα συνδέει ένας στενός ισθμός. Ολόκληρο το νησί έχει ορεινό ανάγλυφο και λιγοστά μόνο επίπεδα μέρη, μικρά εσωτερικά οροπέδια και στενές κοιλάδες που σχημάτισαν οι χείμαρροι στη διαδρομή τους προς τη θάλασσα.

Στο βόρειο τμήμα δεσπόζει το βουνό Νήριτο που κορυφώνεται στα 809 μ. Προς το βορρά αποσπώνται δύο βραχίονες, η Ντουχέρα (ή βουνό της Εξωγής) 509 μ. και η Καραβολίκα 351 μ., που αγκαλιάζουν τον όρμο Αφάλες.

Ο φαρδύς λαιμός που σχηματίζεται ανάμεσα στο Νήριτο και τους δύο βραχίονες φιλοξενεί τους περισσότερους οικισμούς του βορρά. Ανατολικά της κορυφής Νήριτο, το χωριό Ανωγή φωλιάζει σε μικρό οροπέδιο, ενώ το Κιόνι και οι Φρίκες καταλαμβάνουν τους μυχούς δυό μικρών γραφικών όρμων.

Το νότιο τμήμα έχει δύο μόνο οικισμούς, την πρωτεύουσα του νησιού, Βαθύ, που κατέχει προνομιακή θέση μέσα στο υπήνεμο φυσικό λιμάνι – παρακλάδι του κόλπου του Μώλου– και το Περαχώρι σκαρφαλωμένο στις σκαλωτές πλαγιές του ομαλού Νερόβουλου ή Μερόβουλου που η κορυφή του φτάνει τα 669 μέτρα. Η ανατολική ακτή χαμηλώνει ομαλά σχηματίζοντας μια ευφάνταστη εναλλαγή από ακρωτήρια και όρμους – μικρούς παράδεισους για παραθεριστές που φθάνουν στο νησί με σκάφη αναψυχής. Η δυτική είναι απόκρημνη και αλίμενη με μόνες εξαιρέσεις τους ρηχούς όρμους, Πόλις στο βορρά και Πισαετός στο νότο. Υπάρχουν όμως και σ' αυτή τη μεριά μικρές αμμουδιές απροσπέλαστες από την ξηρά, στη βάση των απόκρημνων βράχων.

Ithaca

If seeing a place gives you a better understanding of what you have read for it, it is clear why Ithaca, a rough and poor land surrounded by magic and playful coves, gave birth to the brilliant, resourceful, ingenious Ulysses.

Ithaca is an elongated island with deep bays. The largest bay is Molos, which separates the island into two sections, the northern and the southern, which are connected by a narrow isthmus. The entire island has a mountainous relief with only a few level sections. Small interior plateaus and narrow valleys have been formed by the torrents on their journey down to the sea.

Mt. Niritos dominates in the northern section and peaks at 809 metres. Two small peninsulas protrude to the north, Douhera (or Mt. Exogis) culminating at 509 metres and Karavolika at 351 metres, which embrace Afales bay.

The wide neck that is formed between Mt. Niritos and the two peninsulas hosts most of the northern villages. The village of Anogi is nestled in a small plateau to the east of the Mt. Niritos peak, while Kioni and Frikes occupy the coves of the two small picturesque bays.

The southern section has only two towns, Vathi the island capital, which occupies an advantageous position inside the leeward natural port – a branch of Molos bay – and Perahori which is perched on the terraced slopes of the smooth Nerovoulo or Merovoulo, whose peak reaches 669 metres. The eastern shore turns down smoothly to form an imaginative contrast between the bights and the bays – tiny slices of paradise for summer travellers that arrive to the island on recreation vessels. The western section is precipitous without a harbour where the only exceptions are its shallow bays, Polis to the north and Pisaetos to the south. There are however small sandy beaches on this side that are inaccessible from the shore, at the base of the steep rock faces.

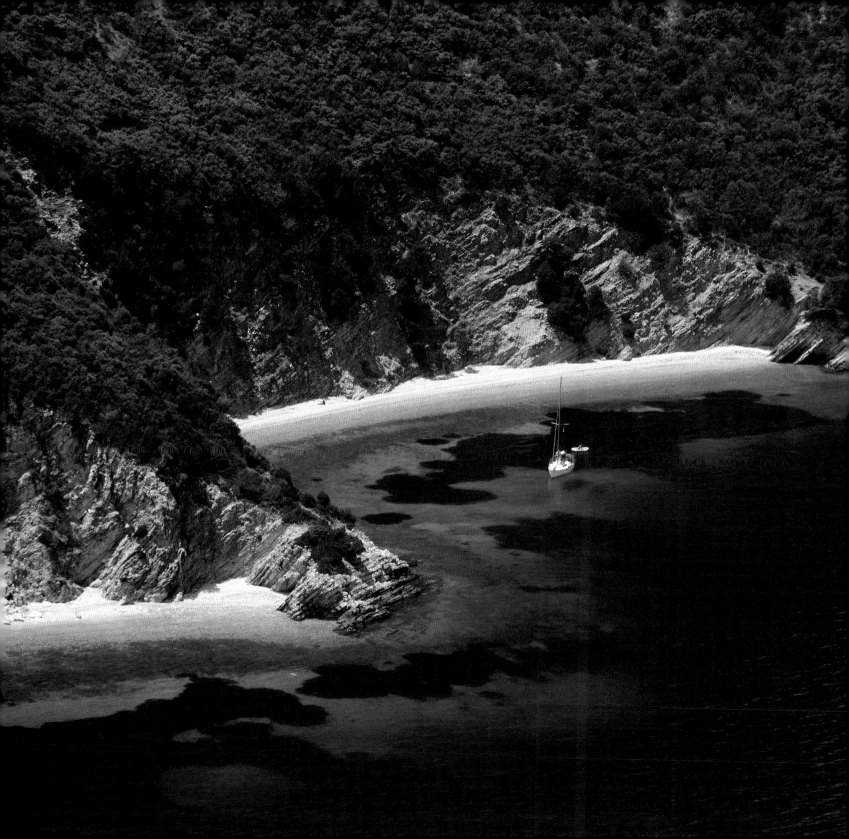

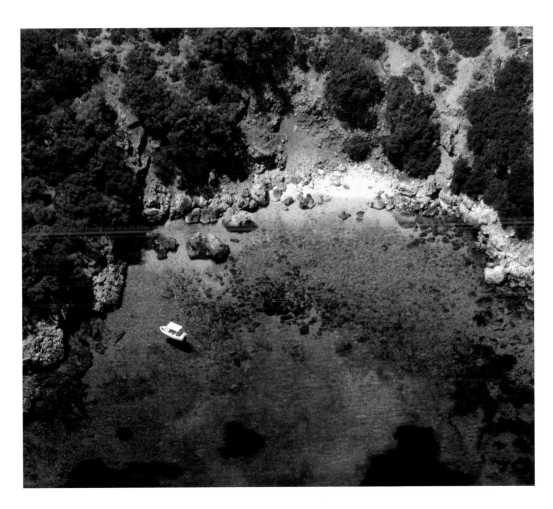

Ορμίσκοι στον κόλπο του Αετού / Aetos Bay inlets

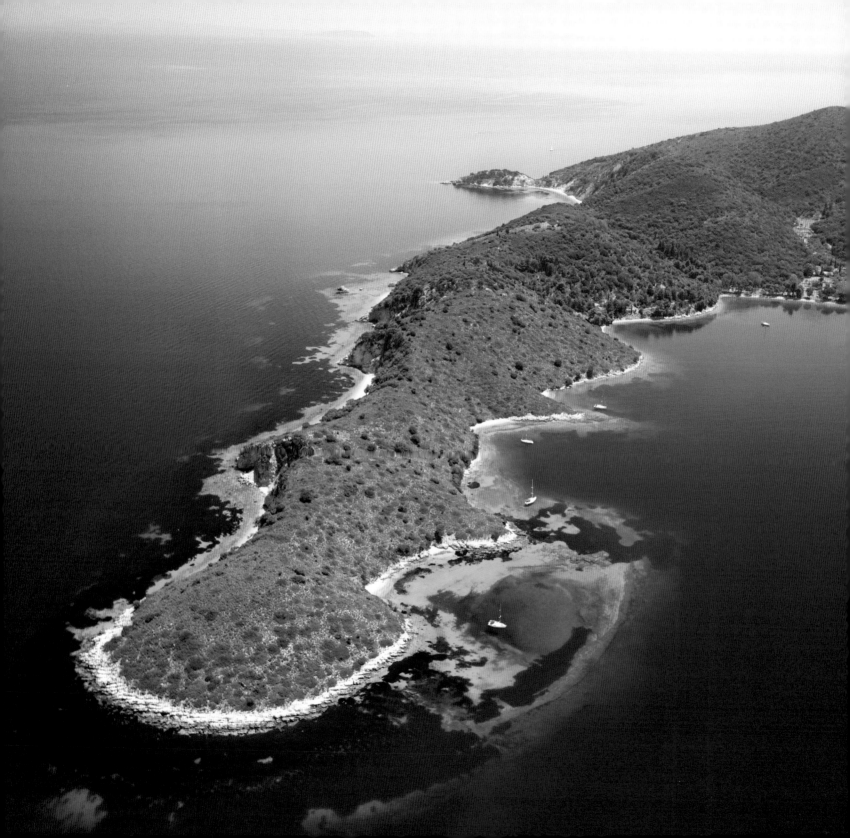

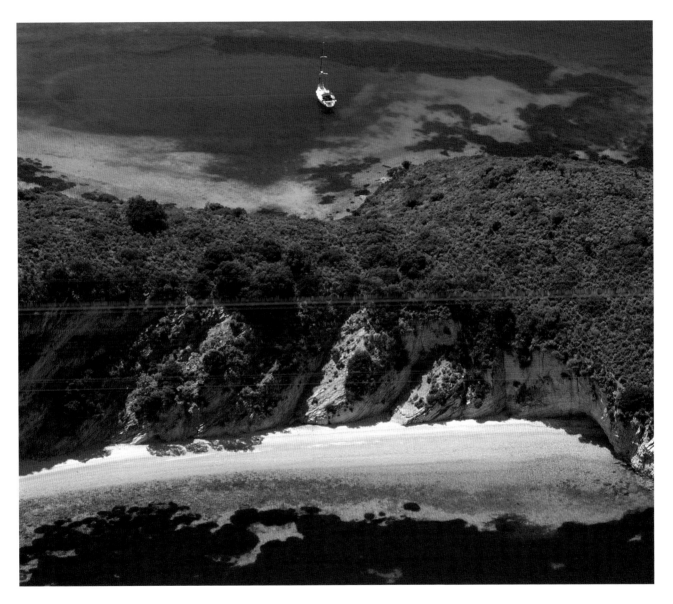

Μια από τις εγκολπώσεις του ακρωτηρίου Σχοίνος / One of the coves at Cape Shinos

σελ. 112: Ακρωτήρι Σχοίνος / p. 112: Cape Shinos

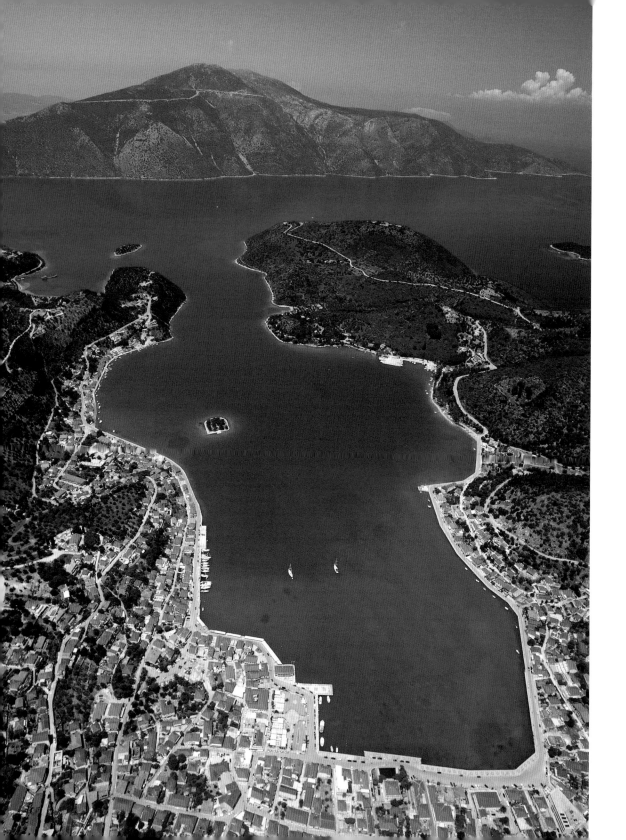

Το Βαθύ, πρωτεύουσα της Ιθάκης από τον 16ο αιώνα, αγκαλιάζει το ωραιότερο φυσικό λιμάνι της Ελλάδας.

Στη νησίδα Λαζαρέτο δεν υπάρχει πια το λοιμοκαθαρτήριο. Σώζεται μόνο ο ναΐσκος του Σωτήρος.

Vathi has been the capital of Ithaca since the 16th c. and embraces Greece's most beautiful natural harbour

The quarantine station on the Lazaretto islet was destroyed by the 1953 earthquake. Today only the church of Sotiras (the Savior) remains

σελ.115: Ακρωτήρι Σαρακίνικο

p. 115: Cape Sarakiniko

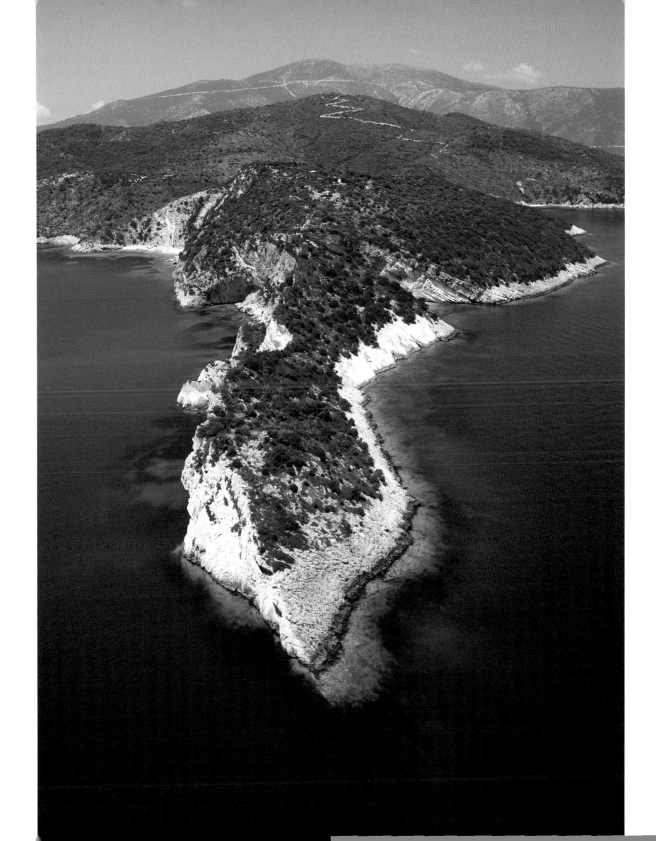

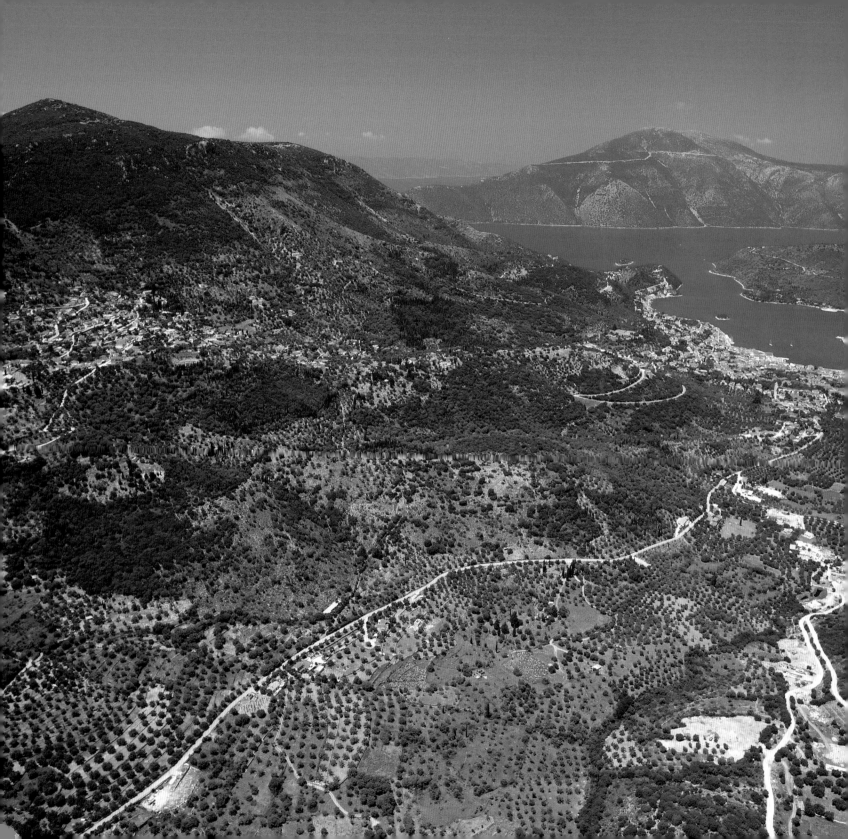

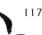

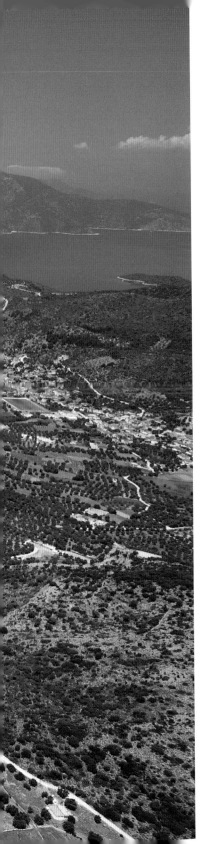

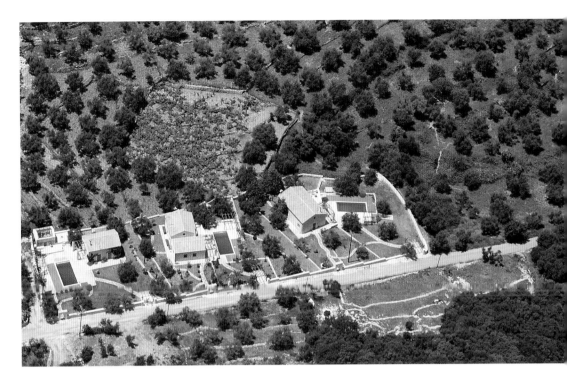

Εξοχικές κατοικίες σε αρμονία με τα χρώματα του αγροτικού τοπίου, κοντά στο Βαθύ
Country residences in the Vathi plain in harmony with the colours of the rural landscape

σελ. 116: Μιά εύφορη κοιλάδα με ελιές, οπωροφόρα και αμπέλια ξετυλίγεται στους πρόπο-
δες του Νερόβουλου. Φωλιασμένο ψηλά στην πλαγιά του βουνού το Περαχώρι είναι ο πιο
ακμαίος αγροτικός οικισμός του νησιού

p. 116: A fertile plain with olive and fruit trees and vines unfolds at the feet of Mt Nerovou-
los. Perahori the most active rural settlement on the island is nestled high on the mountain
slopes

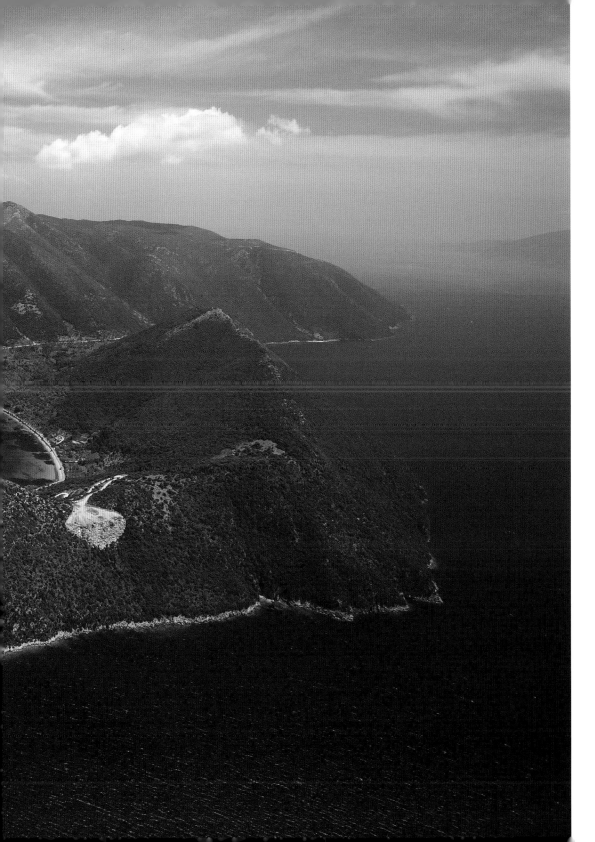

Ένας μακρύς ισθμός που στο στενότερο σημείο του δεν ξεπερνά τα 750 μ. πλάτος συνδέει το βόρειο με το νότιο τμήμα της Ιθάκης. Στα ανατολικά του σχηματίζεται ο μεγάλος κόλπος του Αετού, που μέσα του βρίσκεται το φυσικό λιμάνι Βαθύ

A long isthmus, which at its narrowest point is less than 750 metres wide, connects the northern to the southern section of Ithaca. The huge Aetos bay that is formed to its east contains the natural harbour at Vathi

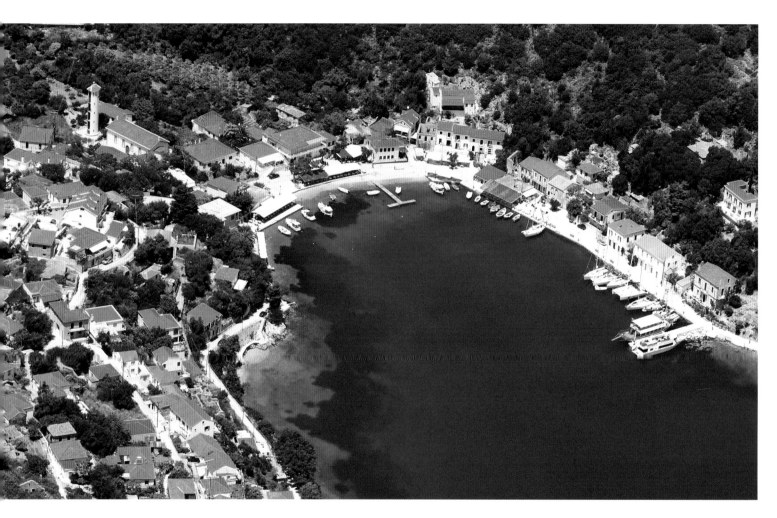

Το Κιόνι, ψαροχώρι χτισμένο αμφιθεατρικά γύρω από το μικρό του όρμο
Kioni is a fishing town that is built amphitheatrically around its small cove

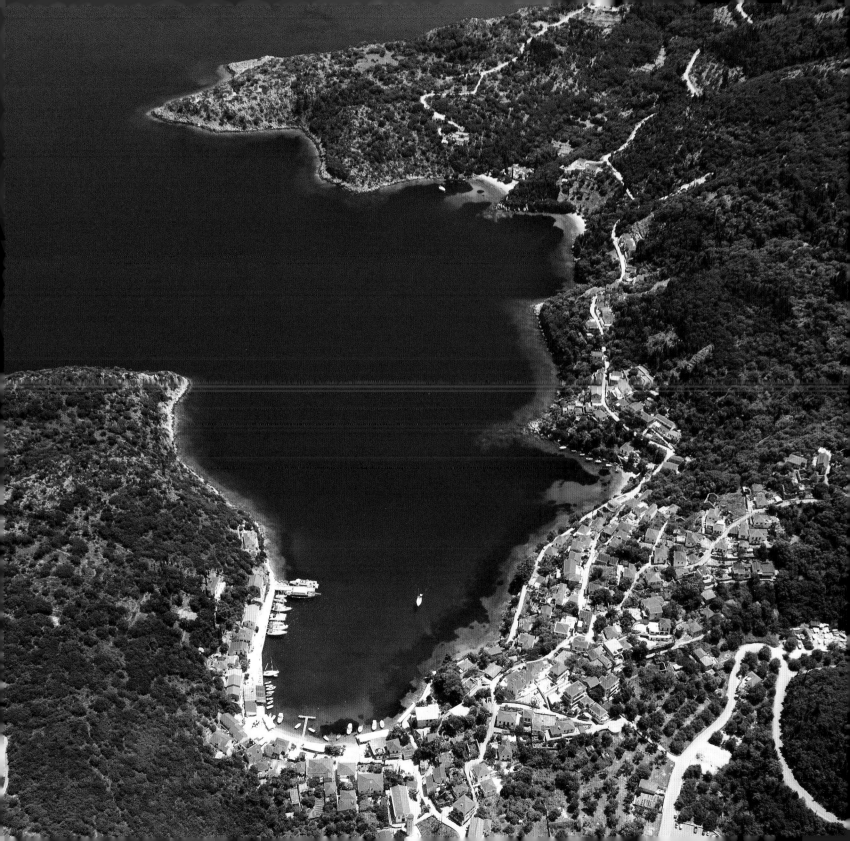

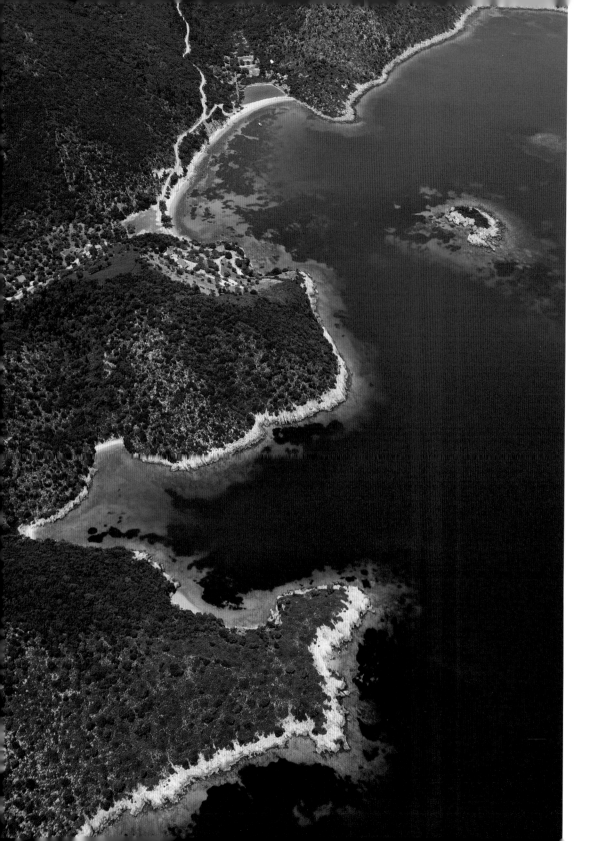

Λίγο βορειότερα από τις Φρί-
κες, στον όρμο του Αγίου
Νικολάου, που έχει στην είσο-
δό του την ομώνυμη νησίδα,
σχηματίζεται μικρός παραθα-
λάσσιος υγρότοπος

The small fishing town of
Frikes was settled gradually
by the residents of Exogi and
Stavros, who used it as a port
for their trade with the oppo-
site shores

σελ. 123: Το μικρό ψαροχώρι
Φρίκες δημιουργήθηκε σταδι-
ακά από κατοίκους της Εξω-
γής και του Σταυρού που το
χρησιμοποιούσαν σαν λιμάνι
για τις εμπορικές τους συναλ-
λαγές με τις απέναντι ακτές

p. 123: A small seaside marsh
is formed to the north of
Frikes at Aghios Nikolaos
cove, which has the islet of
the same name at its entry

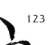

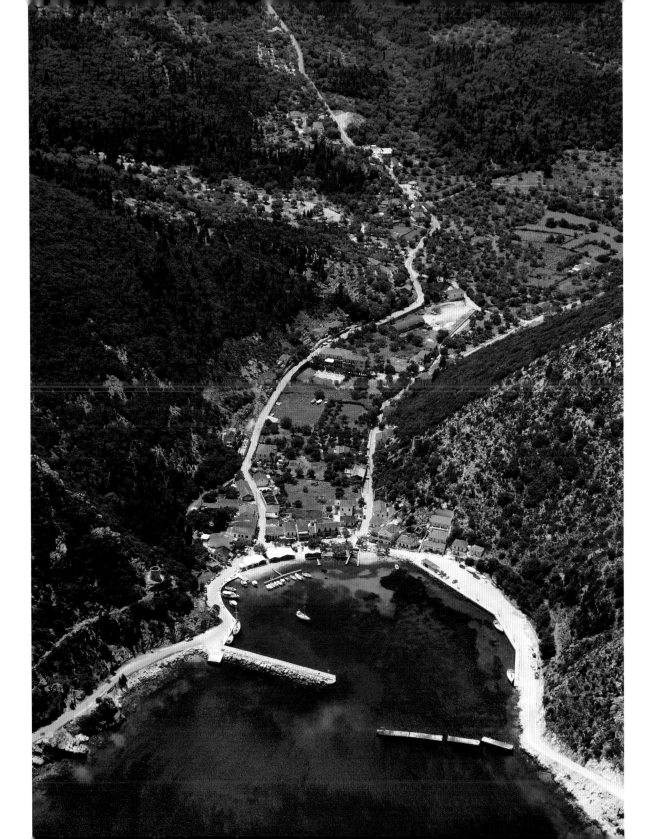

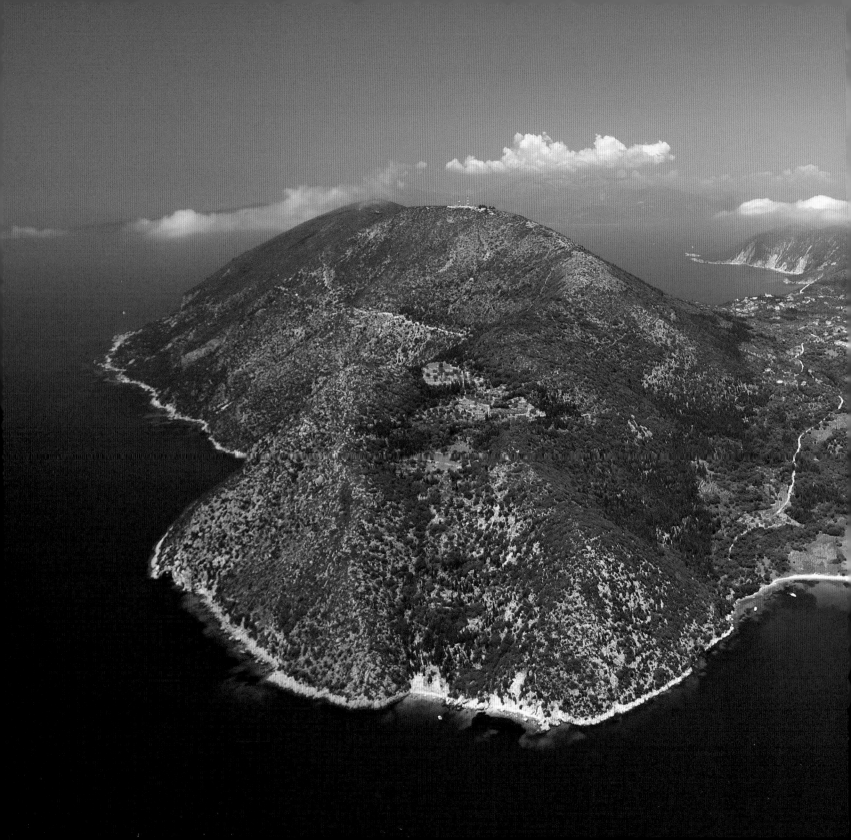

Ανάμεσα στο Νήριτο (που μισοφαίνεται στα δεξιά) και το δυό βορεινά ακρωτήρια βρίσκονται τα περισσότερα χωριά της βόρειας Ιθάκης. Μπροστά μας, είναι η παραλία Πόλις κάτω από το κεφαλοχώρι Σταυρό

Most of the villages in northern Ithaca are situated between Mt Niritos (partly visible to the right) and the two northern capes. The beach of Polis is in the foreground below the village of Stavros

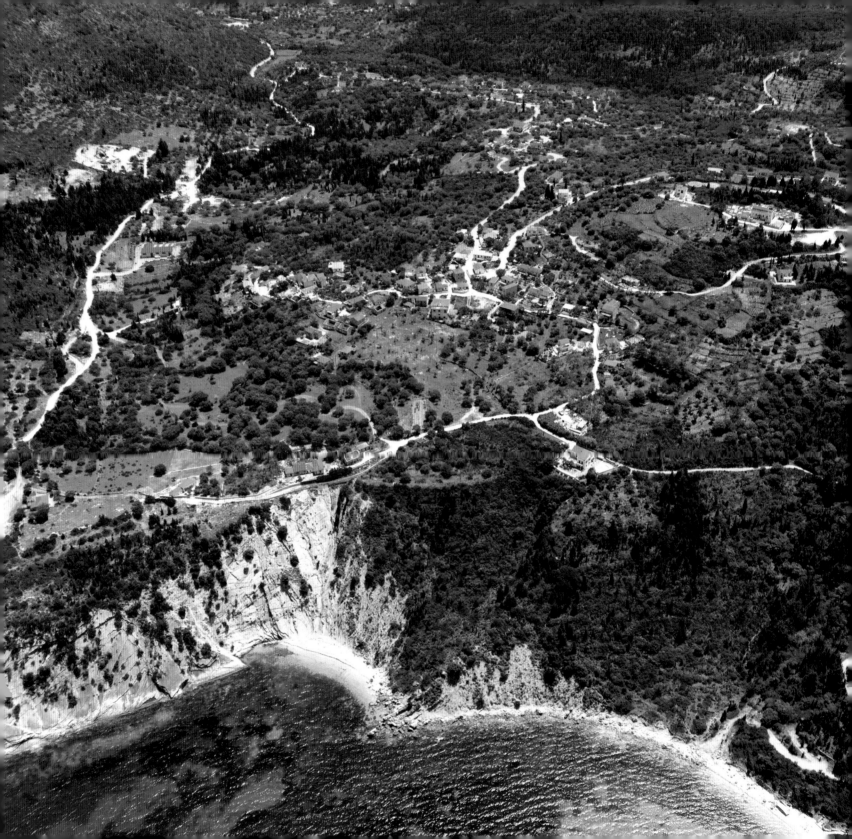

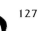

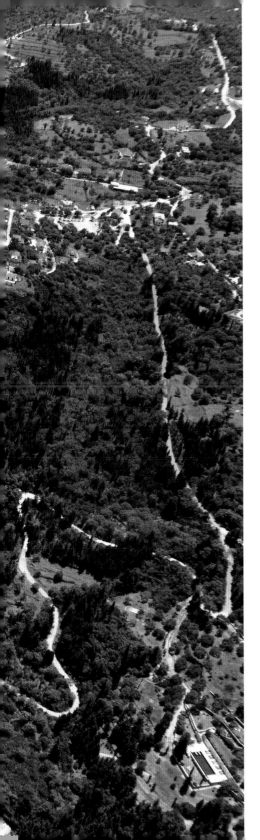

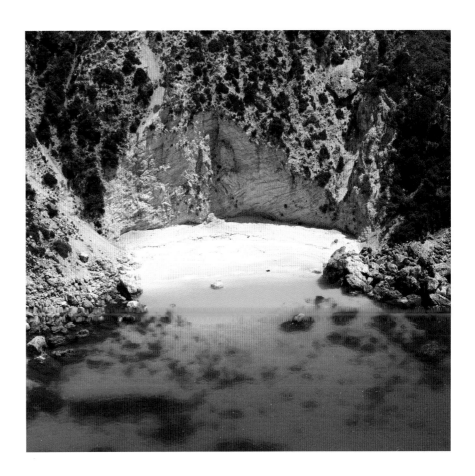

Παραλία στον όρμο Αφάλες / Beach at Afales bay

σελ. 126: Ο Πλατρειθιάς και οι οικισμοί του Άγιοι Σαράντα, Μεσόβουνο, Λαχός στη βόρεια Ιθάκη

p. 126: Platrithias and the settlements of Aghioi Saranta, Mesovouno and Lachos in Northern Ithaca

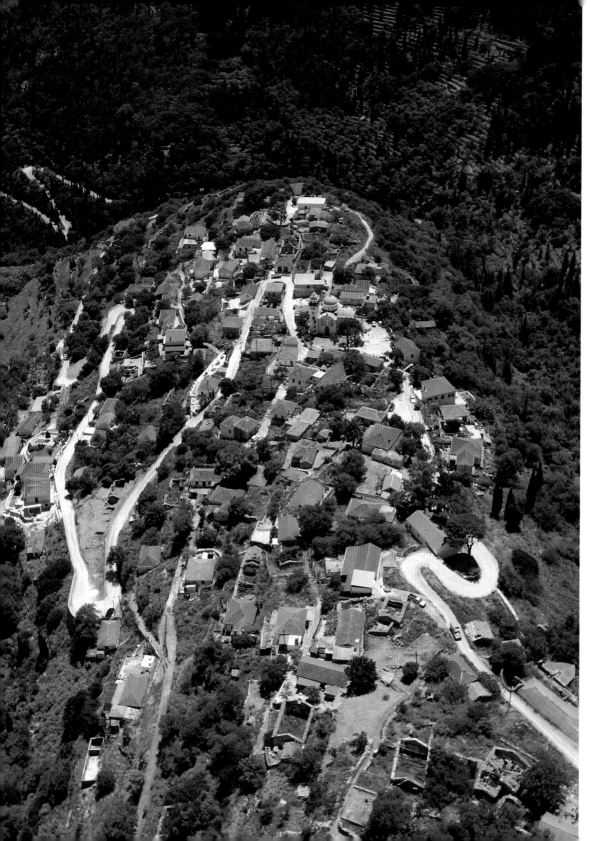

Η Εξωγή, ήταν παλιότερα το κεφαλοχώρι της βόρειας Ιθάκης, χτισμένη σε θέση που παρείχε ασφάλεια και καλή εποπτεία του γύρω θαλάσσιου χώρου. Αργότερα υπερσκελίστηκε από τον Πλατρειθιά που βρίσκεται χαμηλότερα και σε πιό εύφορο τόπο και το Σταυρό που κατέχει κομβικότερη θέση

In earlier days Exogi was the market town of northern Ithaca, which was built on a secure location with a good view of the surrounding sea region. It was later overtaken by Platrithia, which is situated further down and in a more fertile location and by Stavros which occupies a crossroads' position

σελ. 129: Γύρω από την Εξωγή οι ξερολιθιές που συγκρατούν τις πεζούλες είναι τόσο καλοχτισμένες, που μοιάζουν με κερκίδες κάποιου αρχαίου θεάτρου

p. 129: The dry stonewalls that retain the terraces around Exogi are so well built that they resemble seats in an ancient theatre

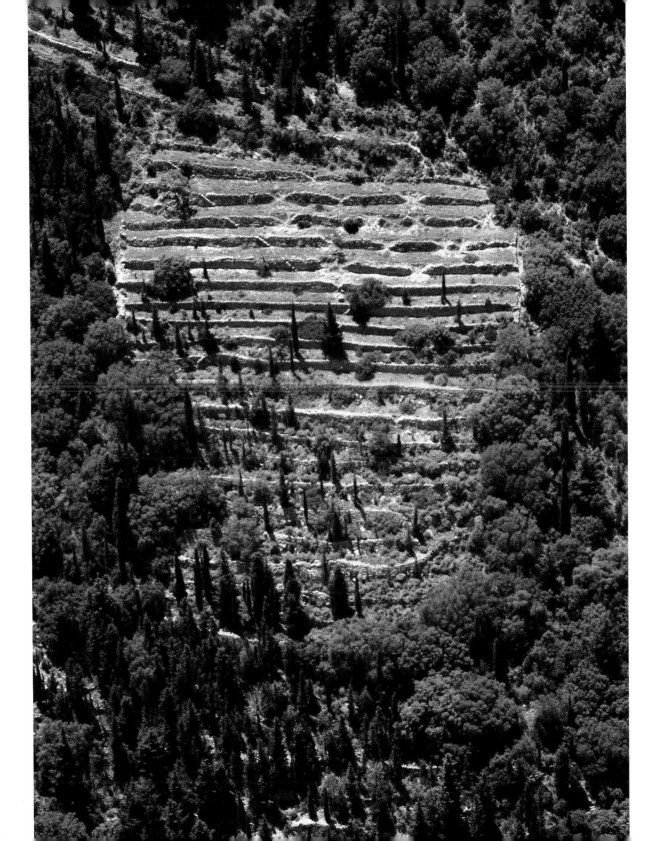

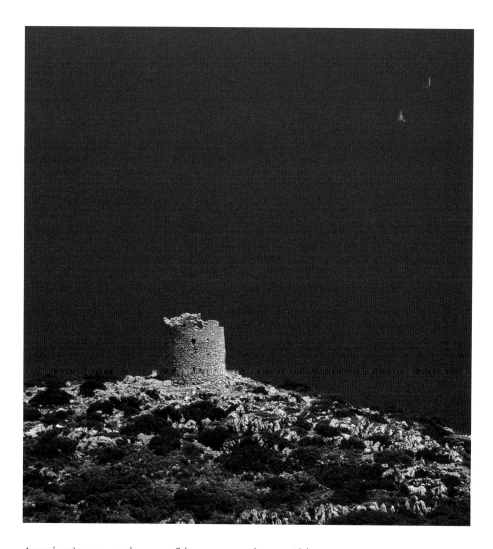

Ανεμόμυλος στη ράχη στο βόρειο ακρωτήρι της Ιθάκης
Wind mill on the ridge of the northern cape of Ithaca

σελ. 131: Το ακρωτήρι της Εξωγής ή Μπατίστα
p. 131: Exogi or Batista cape

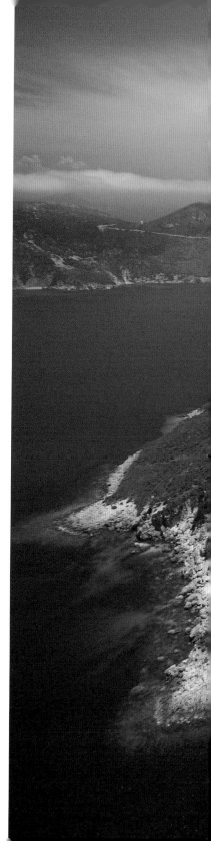

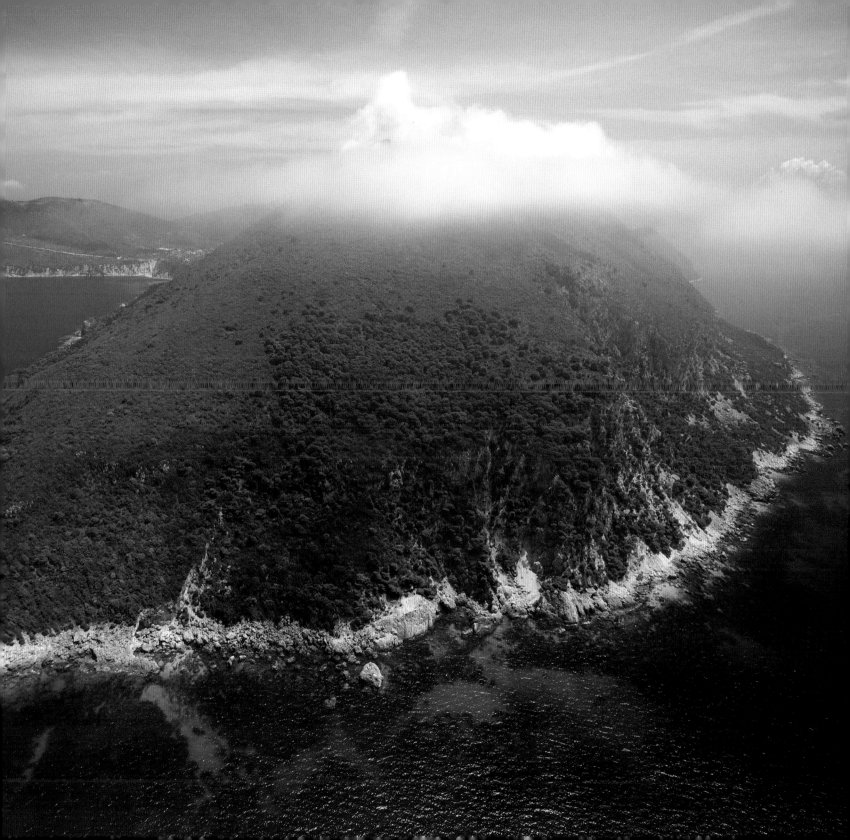

132

φωτογράφος - εκδότης : Πηνελόπη Ματσούκα
photographer - publisher: Penelope Matsouka

γλάρος: Νίκος Βυργιώτης
seagull: Nikos Viryiotis

σχεδιασμός: Σταμάτης Κρίτσαλος
graphic design: Stamatis Kritsalos

καλλιτεχνικός σύμβουλος: Έλενα Ματσούκα
artistic advisor: Elena Matsouka

επεξεργασία εικόνων: Μάρκος Κουκλάκης
image processing: Markos Kouklakis

εκτύπωση: Βιβλιοσυνεργατική Α.Ε.Π.Ε.Ε.
printing: Vivliosinergatiki S.A.

παραγωγή: εκδόσεις ΑΝΑΒΑΣΗ, Διδότου 55, Αθήνα 10681
production: ANAVASI Editions, Didotou 55, Athens 10681
tel/fax: 210.3210152, e-mail: anavasi2@otenet.gr

διανομή: Ταξιδιωτικό Βιβλιοπωλείο ΑΝΑΒΑΣΗ, Στοά Αρσακείου 6Α, Αθήνα
distribution: ANAVASI Travel Bookstore, Stoa Arsakiou 6A, Athens 10564
tel/fax: 210.3218104, www.anavasi.gr